愛悅讀

VOLUNTARY READING

愛悦讀

VOLUNTARYREADING

愛悦讀

VOLUNTARY READING

愛悅讀
VOLUNTARYREADING

$E = mc^2$

愛因斯坦的
經典謎題

破解科學和哲學界最燒腦的
48道難解之謎

Einstein's Riddle

Riddles, paradoxes and
conundrums to stretch your mind

傑瑞米·史坦葛倫 Jeremy Stangroom ——著

林麗雪——譯

目 錄

目 錄

第 6 章　從頭矛盾到底的悖論

解答篇

好評推薦

「理想的邏輯推理練習題庫，有助養成你的思辨力。」

—— 哲學新媒體，哲學與思辨教育專賣店

「每個謎題都好有趣，孩子得以在閱讀中訓練邏輯與推理能力，還能在討論中增進學習的樂趣與動力，快一起來破解這些愛因斯坦的經典謎題。」

—— 蘇明進，台中市大元國小教師、親職教養作家

前言
歷久不衰的經典謎題，等你來挑戰

即使是看似簡單的謎題，其中的邏輯對一般人來說，也是不容易釐清的。試試看這個經典的例子：

一個男人指著牆上的一張照片說：「我沒有兄弟姊妹，那個男人的父親是我父親的兒子。」請問這個男人在看誰的照片？

你可能會直覺地回答：他正在看自己的照片。如果你的答案是這個，好消息是，你的答案跟大多數人一樣；然而壞消息是，你答錯了。

其實，這個男人在看他兒子的照片。如果你毫無頭緒，不妨這樣想：「我父親的兒子」指的就是「我」，把第一句話中的「我」替換成「我父親的兒子」，再讀一遍就能輕鬆讀懂這段話的邏輯了。

對我們這些經常被這類問題搞昏頭的人來說，如果得知從古希臘時代以來，有些謎語、悖論、難題一直沒有人

可以解開，也許會感到安慰。古希臘哲學家伊利亞的芝諾
（Zeno of Elea）曾經沉思，希臘文學中的英雄人物阿基里斯
（Achilles）永遠無法在比賽中追上烏龜，因為他即使追上
了烏龜到達的某一個點，烏龜還是會繼續前進，即便只是一
小步。這便是所謂的芝諾悖論，從第一次被提出到現在，已
經困擾了人們兩千多年。

這些悖論提出來的問題和觀點，大多直接切中有關邏
輯、時間、運動與語言的核心。所以破解本書問題的挑戰和
成就感在於：如果你能針對這些問題想出漂亮且合理的解
答，你就已經超越過去兩千年來，多位挑戰過這些問題的專
家和偉人。

當你讀完這本書，你會發現，有些謎題很簡單，可以輕
易地推測出解答；有些很困難，想半天卻解錯是常有的事，
也會有完全摸不著頭緒的謎題。有時候，你可能會被激怒，
認為「正確」的答案才不是這樣；有時候，你可能還會深感
困惑，畢竟悖論的存在一直是矛盾的。我希望，這些在過去
兩千多年來吸引歷史上多數有名人物注意的謎題、悖論與難
題，將不斷帶給你刺激與挑戰。

第 **1** 章

測試邏輯與
計算機率的能力

邏輯|名|。

是一種思考與推理的藝術，但完全受限於人類誤解能力的局限性與無能。

—— 安布羅斯·比爾斯（Ambrose Bierce），

《厭世辭典》（*The devil's dictionary*）作者

　　我們會從輕鬆且容易的題目開始。在本章中，沒有任何祕密或狡猾的地方，收錄了直接測試邏輯與機率的謎題與難題。令人開心的是，在這一章的題目都是有解答的，但在後面章節中出現的題目就未必有正確答案了。這意味著，只要仔細思考，你應該能夠找出正確的答案。

　　不過，這裡說的「輕鬆且容易」是指相對意義上的輕鬆與容易。很多人在處理邏輯問題時並不靈活，往往會誤解這類題目，像是美國競賽節目主持人蒙提·霍爾（Monty Hall）的三門問題，看似是簡單測試我們計算機率的能力，卻也難倒了一些優秀的數學家；愛因斯坦的謎題公認是最難的直接邏輯測試之一。

　　如果你能解出這些題目的正確解答，不論題數多寡，你都是很棒的。之後還有更多、更深入的題目，本章的謎題與難題只是暖身而已。

 愛因斯坦的謎題

　　你聰明到能解開世界上最難的謎題嗎？據說這道謎題是愛因斯坦在孩童時期設計的題目，只有 2％的人有能力解出正確答案。這道題目沒有詭計和狡猾之處，只有一個正確答案。只要冷靜地運用邏輯，就可以推理出答案。當然，不能缺少耐心。

問題

　　在五間房子各漆上五種不同的顏色。每一間房子的屋主各來自不同的國家。這五位屋主每一個人都喝某一種飲料、從事某一種運動、養某一種寵物，而且每一個人的寵物、運動或飲料都不一樣，絕無重複。

　　那麼養魚的人是誰？

事實

①英國人住在紅色房子裡。

②瑞典人的寵物是狗。

③丹麥人喝茶。

④綠屋在白屋的旁邊。

⑤綠屋屋主喝咖啡。

⑥踢足球的人養鳥。

⑦黃屋屋主打棒球。

⑧住中間房子的人喝牛奶。

⑨挪威人住第一間房子。

⑩打排球的人住在養貓的人隔壁。

⑪養馬的人住在打棒球的人隔壁。

⑫打網球的屋主喝啤酒。

⑬德國人打曲棍球。

⑭挪威人住藍屋隔壁。

⑮打排球的人有個喝水的鄰居。

要解開這道謎題，關鍵是畫出一張表格（見圖表 1-1）。
這五間屋子各占一欄，然後五列分別是國籍、房子顏色、飲
料、運動與寵物。

解題提示

事實⑧提到住中間房子的人喝牛奶，事實⑨提到挪威人住第一間房子，所以可以把這些資訊填進表格中：

圖表 1-1　解題表

	房子 1	房子 2	房子 3	房子 4	房子 5
國籍	挪威				
顏色					
飲料			牛奶		
運動					
寵物					

現在，就只要應用邏輯，並根據線索填寫表格。祝你好運！

（解答見第 108 頁）

快問快答 ①

你有兩個容器，一個可以裝 3 公升的水，另一個可以裝 5 公升，但你需要剛好 4 公升的水。如何用這兩個容器量出 4 公升的水呢？

快問快答 ②

每天從倫敦開往南安普敦的火車都用相同速度行駛在同一條軌道上，中間沒有停靠站。下午 2：00 的火車花 80 分鐘完成整趟旅程，但下午 4：00 的火車卻花了 1 小時 20 分鐘。

為什麼？

（解答見第 170 頁）

02 蒙提・霍爾的三門問題

「法拉利，還是山羊？」這道題目出自美國益智電視節目《讓我們做個交易》（*Let's Make a Deal*）。威廉・卡普拉（William Capra）很高興能被選中參加節目。在節目中，參賽者不是開走一輛閃亮亮的新車，就是拖著一隻不太聽話的四腳夥伴離開。

威廉也許比其他人更喜歡山羊，但他還是想贏得法拉利。可惜的是，現在看起來不太可能，因為他被節目主持人蒙提・霍爾提出的問題，搞得不知所措。

有三道門，一道門後面是汽車，另外兩道門後面是山羊。車子與山羊的安排是隨機的，沒有任何規律。威廉必須先選擇一道門。而主持人蒙提・霍爾知道門後面是什麼，他會從沒被選擇的兩道門中打開其中一道，並且讓一隻山羊現身給大家看。最後威廉要決定是否維持原來的選擇，還是要改選剩下來的那道門。

蒙提・霍爾告訴威廉，對於這道謎題，大部分的人都會答錯。金氏世界紀錄中，其中一位智商最高的女性瑪莉蓮・沃斯・莎凡（Marilyn vos Savant）在《華盛頓郵報》的週末副刊《繽紛遊行》（*Parade*）雜誌專欄中，曾經針對這道謎題做專題報導，約有 1 萬名讀者，其中包含數百名數學家，明明答錯，卻以非常無禮的態度寫信抱怨，說她提供的解答是錯的。

問題

威廉應該如何回答，才能避免被這道難題打敗？如果他想要獲得贏取法拉利的最大機會，他應該維持原來的選擇，還是改選其他道門？他應該做出這個選擇的理由是什麼？

（解答見第 110 頁）

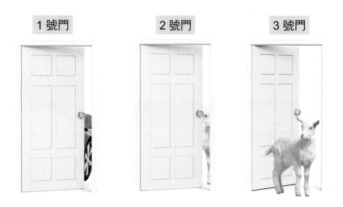

03 伯特蘭的盒子

大冒險家愛荷華・瓊斯（Iowa Jones）面臨了一個難題。

他花了一輩子在尋找來自美國德梅因（Des Moines）的雙生珍珠（Twin Pearls），費盡心力的他終於追蹤到雙生珍珠的下落了。但在他眼前的是三具棺材，他確定珍珠就在其中一具中。

每一具棺材有兩個抽屜，但他不知道雙生珍珠在哪一具棺材。他決定撬開其中一個抽屜，他看見抽屜裡有一顆像雙生珍珠的東西，還有一張讓他背脊發涼的紙條。

親愛的大冒險家：

在你面前有三具棺材。

有一具棺材裝著德梅因的雙生珍珠，兩個抽屜各放著一顆珍珠。

另一具棺材中，一個抽屜中有一顆珍珠，另一個抽屜放著一塊煤炭。

最後一具棺材兩個抽屜裡各放著一塊煤炭。

可惜的是，這三顆珍珠沒有辦法從外觀上分辨，你只能藉著「它們是放在同一具棺材中」這件事，推測你找到的珍珠是否為真正的雙生珍珠。

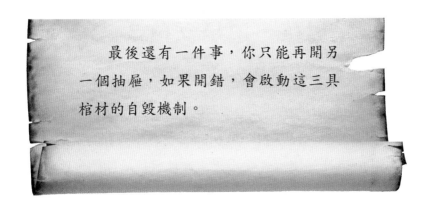

最後還有一件事，你只能再開另一個抽屜，如果開錯，會啟動這三具棺材的自毀機制。

愛荷華‧瓊斯在棺材周圍繞著，並思考著他最終的選擇，然後拿起槌子，用力敲打已經打開的第二個抽屜。

問題

愛荷華‧瓊斯可以在這具棺材中找到第二顆珍珠，並得到雙生珍珠的機率是多少？

（解答見第 114 頁）

04 是男孩，還是女孩？

　　馬丁・莫尼塔（Martin Moneta）在南美洲的安地斯山脈（Andes）徒步旅行長達半年。在他旅行的期間，他似乎忘記了自己孩子的性別。他有兩個孩子，他只記得其中一個是男孩，但不確定另一個是男孩還是女孩。

　　好消息是，他努力保密這個令人尷尬的問題；壞消息是，他已經結束旅程，現在在機場等著回家的班機，這也表示他應該替孩子買伴手禮。

　　該選什麼禮物也讓馬丁很苦惱，男孩收到芭比娃娃不會太高興，而女孩也不會喜歡收到無敵金剛的模型（馬丁還有另一個問題，他以為現在還是 1970 年代）。

　　馬丁認為，機率理論是他最好的機會。他的首要任務是，推測出他目前無法確定性別的孩子，比較可能是男孩還是女孩。這樣他就有機會挑到適合的禮物。他思考了一會，然後決定了他的答案 ── 既然他的兩個孩子至少有一個是男

孩，那麼另一個孩子是女孩的可能性更高。

問題

他對了嗎？如果他對了，為什麼？

（解答見第 116 頁）

快問快答 ❸

　　老國王有兩個兒子，為了決定要讓哪一個兒子繼承他的王位，他設下一個任務。誰的馬最後到達山丘上的教堂，誰就是下一任國王。他的小兒子聽完後，立刻跳上一匹馬，快速飛奔到教堂。國王信守諾言，於是讓他繼承王位。

　　為什麼？

快問快答 ❹

　　瑞秋以平均時速 50 公里的速度，從美國匹茲堡（Pittsburgh）到克里夫蘭（Cleveland）開了 180 公里。

　　她在回程要開多快，才能讓整趟行程平均時速 95 公里？

（解答見第 171 頁）

05 他們幾歲？

英國社會學家與激進思想家艾力克斯・吉本（Alex Gibbon）最近在進行一項專案，是針對英國德文郡（Devon）農村地區革命意識發展的研究。

「資本主義即將崩潰」是從 1867 年以來，全世界的社會學家一直在期待的事。艾力克斯・吉本花了一個上午挨家挨戶愉快地與人討論這件事，但那天的最後一次訪談出了一點麻煩。

吉本敲了門向住戶介紹自己後，問了那位來應門的人屋裡住了多少人。對方告訴他有三個人住在屋子裡。

為了要證明革命政治能吸引所有年齡層的人，而不只有愛做夢的年輕族群，吉本詢問了他們的年紀。這時，事情逐漸往奇怪的方向發展。她告訴吉本他們三人的年紀相乘是 225，且他們年紀的總和和房子門牌號碼一樣。

得到這個回應的吉本一頭霧水。他盯著門牌號碼，先記

錄下來，但無法弄清楚要如何從得到的資訊中判斷每個人的確切年紀。在他就要放棄的時候，從花園小徑下方忽然傳來了一個聲音：「問她是否比兄弟姊妹大很多！」吉本看向聲音的來源，發現一名警察正目不轉睛地看著他。由於恐懼警方的壓力，他只好照做。而他得到的回答是：「是的。」

　　吉本不懂，知道這件事能幫到他什麼，但這名警察——馬督察，向他解釋如何根據這些線索算出房客的年紀。

問題

馬督察會如何向他解釋房客的年紀？

（解答見第 118 頁）

第 2 章

容易讓人推理出錯的難題

有人說，人是一種理性的動物。在我的一生中，我一直在找尋足以證明這句話的證據。

> ── 伯特蘭・羅素（Bertrand Russell），
> 《羅伯特文集》（*Unpopular essays*）作者

　　伯特蘭・羅素有充分的理由對人類的理性能力抱持悲觀態度。我們實在太容易犯錯與困惑了。例如這個論點：

　　每個人都是一道陽光。
　　每個人都是光與影的一種存在。
　　因此，每一個光與影的存在就是一道陽光。

　　你覺得這個敍述對嗎？每一個光與影的存在就是一道陽光，這個結論是符合前提的嗎？

　　如果覺得這論點是對的，那麼你的邏輯出錯了。用同樣的論點看看不同説法：

　　每一匹馬都是哺乳動物。
　　每一匹馬都是四腳動物。
　　因此，每個四腳動物都是哺乳動物。

　　如果以這個説法驗證論點，可以很明顯看出其中的思考邏輯。

　　如果你答對了這個問題，可以對接下來的挑戰充滿自信。希望你的自信沒有誤用，因為本章中的謎題多數人常混淆及答錯。

這很簡單，我親愛的華生

傑克・道威（Jack Dawe）警官受夠了管理交通與營救逃脫鸚鵡的職責。當他在《警察公報》（*Police Gazette*）看到大查德利警局（Greater Chudleigh Constabulary）有警探職位缺人的告示，他便毅然決然地申請那份工作，並得到了面試機會。他必須先通過能力測驗，以確認他是否具備成為頂尖警探所需的邏輯能力。

道威警官自認是位聰明人，所以對這個測試很有信心，覺得自己可以輕輕鬆鬆地通過，成為一名警探。當他知道了測驗的內容時，他依舊信心滿滿，沒有被謎題打倒。

他拿到 4 張卡片，監考員告訴他，這些卡片是按照非常嚴格的規則製作的：

> 如果卡片的一面是圓圈，另一面就是黃色。

確定的是，每張卡片一面畫著一種形狀，另一面則是

填滿顏色。為了通過測試，道威必須在 4 張卡片（見圖表 2-1）中找出要翻開的卡片，並只透過這幾張卡片確認有沒有遵守製作規則。

圖表 2-1　4 張測驗卡片

道威警官不敢相信自己的運氣，居然可以抽到那麼簡單的測試，像他那麼聰明的腦袋，一定可以毫無困難地解答。然而在他正要回答時，監考員提到，通常只有 20％的人答對。很明顯，這種邏輯推理對多數人來說並不容易。

這句話反而讓道威警官猶豫了，然後做出最終選擇……

問題

　為了確認卡片是否有遵守製作規則，他必須翻開哪些卡片，才能通過測試？

（解答見第 121 頁）

02 瑪莉在做什麼工作？

　　瑪莉・戴維斯（Mary Davies）今年 32 歲，未婚，個性直率，而且非常聰明，擁有社會學學位。她在大學時期積極參與學生政治，特別關心種族與貧窮的相關議題。她也參與動物權、支持墮胎選擇權、反全球化與反核示威活動，現在則專注於環境議題，例如：可再生能源與氣候變遷等。

　　圖表 2-2 有 4 個關於瑪莉的陳述。根據上方提供的資訊，應用以下的量表，判斷每一個陳述為真的可能性：

1. 非常有可能
2. 有可能
3. 一半一半
4. 不可能
5. 非常不可能

圖表 2-2　瑪莉個人資訊的陳述評估表

陳述	正確的可能性
1. 瑪莉是一名精神醫學相關的社會工作者	
2. 瑪莉是一名銀行員	
3. 瑪莉是一名保險業務員	
4. 瑪莉是一名銀行員，並活躍於女性運動	

問題

哪一句關於瑪莉的陳述最可能是正確的？

　　也許你會覺得這些答案沒有對錯，根據這麼簡短的描述，一定無法確認瑪莉在做什麼工作。這樣想沒錯，大部分的人要猜瑪莉可能做的工作時，相當容易猜錯。

　　所以在這題中，除了判斷每一句陳述正確的可能性，同時也考你能不能找出人們在猜想瑪莉的工作時經常犯的錯。

（解答見第 123 頁）

03 賭徒的錯誤

凱倫‧瓊斯（Karen Jones）是一個狂熱的足球迷，她會準時收看英國隊的比賽，最支持曼聯（Manchester United）。某天早上，她收到一封電子郵件，上面只簡單寫著一句話：

> 10 月 12 日 —— 德比隊（Derby）會贏。

她看完信件之後沒有多想，只當作是垃圾郵件，看看就好。但在那一天，德比隊的確贏得比賽，那是很多人之前都認為不可能會發生的結果。

一週後，她收到一封類似的郵件，預測米爾德斯堡隊（Middlesbrough）將會獲勝，確實，他們也贏了那場比賽。第三週，凱倫又收到一封預測郵件，最後也是正確的，第四週收到的郵件也是如此。

連續四週的預測郵件讓凱倫充滿了好奇心，因為她似乎

吸引到世界唯一可靠的靈媒,如果她根據這些預測下一點賭注,她就能賺錢。但凱倫是個謹慎的人,不完全相信足球賽的結果是注定的,所以她暫時沒有採取行動。

但準確預測結果的狀況持續發生,每一週她都會收到一封預測郵件,並且預測結果都是正確的。直到第十週,郵件的內容改變了,這一次,郵件上寫著:

> 為了收到最後的預測,你必須用線上支付 PayMate 付 250 美元給足球預測公司(Soccer Predictions Ltd.)。

凱倫想了想,覺得自己前幾週沒有跟著信件內容下注真是愚蠢,但接著她想:好吧,250 美元也不是很大筆的金額。假如預測是對的,根據預測結果下注 2,000 美元,意味著會得到可觀的報酬。

她計算出連續正確預測 9 場比賽的機率是 $\frac{1}{7,000}$(假設結果是隨機的),這意味著足球預測公司一定有某些外人不得而知的知識和管道,才能在微小的機率

中正確預測結果。所以她付了這筆費用，如期收到了她的預測郵件，然後下注了。

但她後來仔細想了一下，思緒飄到她大學時修的機率課上，她才發現自己簡直是鬼迷心竅，所以才掉進了機率陷阱。足球預測公司根本不知道下一場比賽誰會贏球。她被騙到了！

問題

凱倫想通了什麼？

（解答見第 125 頁）

04 偷竊的小丑

博佐學院（Bozo College）的小丑學員都處在震驚狀態中，因為有小偷偷走了學院裡 873 顆黃色氣球與 1 支壞掉的打氣筒。幸運的是，有人目睹了犯罪過程，目擊者說：「小偷身穿學校的小丑制服，他的鼻子是紅色。」

之前的調查顯示，在 80％的場合中，目擊者可以正確看清涉及犯罪的小丑鼻子顏色。另外，還有一個線索，在博佐學院裡，85％的小丑是藍鼻子，只有 15％是紅鼻子。

問題

小偷有紅鼻子的機率是多少（假設目擊者認為自己看到的是正確的）？

解題提示

回答這道問題的關鍵在於，要明白不可能只依賴目擊者描述的正確性（所以如果你認為機率最可能是 80％，那你就錯了），必須考慮到博佐學院的藍鼻子與紅鼻子小丑的整體分布。

（解答見第 126 頁）

快問快答 5

　　有個動物管理員失去了分辨大象與鴕鳥的能力,但他還能夠計算眼睛與腳的數量。他數到有 58 隻眼睛與 84 隻腳。

　　一共有幾隻大象,有幾隻鴕鳥?

快問快答 6

　　碗裡的細菌每一分鐘都會分裂成和原來細菌一樣的數量,每分鐘都會依這樣規則持續分裂下去。

　　這個碗在中午 12:00 充滿了細菌。

　　什麼時候半滿?

（解答見第 172、173 頁）

05 消失的美元

三個出差的業務員到飯店報到入住，但不想花太多開銷，所以決定共用一個房間，他們付給經理 30 美元，便離開去尋找房間裡的迷你酒吧。

經理後來發現，這個客房的平日費用只要 25 美元，所以他給服務生 5 美元，請服務生退還給他們。服務生想了很多方法都無法平分這 5 美元，所以他決定把 2 美元放進口袋，然後給業務員一人 1 美元。

但似乎有問題，這三個業務員一開始付給飯店 30 美元（一人 10 美元），然後飯店經理把 30 美元中的 5 美元給了服務生，而服務生自己拿走了 2 美元，並把剩下的 3 美元還給他們（一人 1 美元）。每一個業務員一開始是付 10 美元（3×10=30），然後又收回 1 美元，表示每一個人現在只付 9 美元給飯店。

所以我們知道，業務員付了 27 美元（3×9），而服務

生拿了 2 美元，這樣算起來共 29 美元。但業務員一開始付給飯店 30 美元，好像有 1 美元不見了。

問題

消失的 1 美元跑去哪裡了？

（解答見第 128 頁）

快問快答 7

1 隻天鵝前面有 2 隻天鵝，1 隻天鵝後面有 2 隻天鵝，有 1 隻天鵝在中間。

共有幾隻天鵝？

快問快答 8

有兩個男孩在同一天、同一個時間、同一年出生，也是同一個母親，但他們並不是雙胞胎。

為什麼會這樣？

（解答見第 173 頁）

第 3 章

現實世界中，
該具備的邏輯能力

邏輯是一回事，常識則是另一回事。

── 阿爾伯特・哈伯德（Elbert Hubbard），
《記事本》（*The note book*）作者

　　你可能覺得，本書中的謎題和難題與日常生活沒有太大的關係。這些問題或許容易讓人分心、苦惱、鬱悶和挫折，但這也是一種心智練習，只是它們所提出來的挑戰，與人們生活中會遇到的事情類型不同。大部分的人都很容易以為邏輯是一回事，常識則是另一回事，正如阿爾伯特・哈伯德所說。

　　雖然你可能永遠不會遇到用房子與職業去推測誰在養魚的情況，但也不應該太快做出「邏輯與常識無關」的結論。計算機率的能力或思考各種決策情境並找出推理錯誤的能力，是能運用在現實世界中的能力。而且能肯定的是，如果你是個賭徒，或曾經在法院審判中擔任陪審員，那你就會培養出這些能力。

　　如果你在本章的問題中遇到挫折，也許你會用「邏輯與理性是非必要奢侈品」來安慰自己，但在此之前你應該抱持中立而開放的態度來看待邏輯問題。「邏輯是一回事，常識則是另一回事」這句話或許是對的，但是選擇常識而非邏輯，也不全然理智。

01 囚徒困境

亞瑟・阿基里斯（Arthur Achilles）與赫克特・豪斯（Hector House）在特洛伊武器（Troy Arms）酒吧外面打架而被警察逮捕。調查結果發現，他們原本計畫搶劫碼頭，但海面突然變成神祕的酒紅色，導致搶劫計畫失敗，所以兩人才會鬧開。不過警方沒有足夠的證據以起訴兩人犯下碼頭搶案，所以他們想出了一個狡猾的計畫 —— 分頭審問兩個犯人，並分別對他們提出以下的交易：

如果有一人舉發另一人參與碼頭搶案，而另一人保持沉默，那麼背叛者將無罪釋放，沉默的同夥就要入獄 10 年；如果兩人都保持沉默，雙方只需要因為打架鬧事坐牢 6 個月；若兩人都背叛對方，雙方都會被判 5 年刑期。赫克特與亞瑟必須選擇是否要背叛對方，或是保持沉默。

在這期間他們無法溝通，也無從得知另一個人會怎麼選擇，這讓他們陷入難題。

問題

他們是否應該保持沉默，並希望對方也這樣做？還是他們應該背叛對方，向警方舉發對方的罪刑？

解題提示

以下為各種可能性：

圖表 3-1　赫克特與亞瑟量刑表

	赫克特 保持沉默	赫克特 據實以告
亞瑟 保持沉默	兩人都要坐牢 6 個月。	亞瑟坐牢 10 年。 赫克特無罪釋放。
亞瑟 據實以告	赫克特要坐牢 10 年。 亞瑟無罪釋放。	兩人都要坐牢 5 年。

（解答見第 130 頁）

02 美元拍賣

羅納德・普朗浦（Ronald Plump）想到一個絕妙的賺錢計畫。他打算在拍賣會中銷售美元紙鈔。乍看之下不是個完美且可行的計畫，但普朗浦為了要推動這個拍賣會，特別設計出一套規則：出價最高的人可以贏走美元；次高的出價者必須支付自己喊出的金額，卻一無所獲。

如果還不清楚這個計畫是怎麼運作，不妨想一下拍賣會可能進行的方式：假設銷售的紙鈔是 1 美元，第一個出價者喊價 1 美分（出價者希望可以賺到 99 美分）。這時其他參與者會盡快喊出更高的金額，即使獲利較少，但還是值得。很快地，就會陸陸續續有一連串的人出價了。

然而，當出價者們喊價到 99 美分時，下一位出價者只好出價 1 美元，否則不僅標不到美金，還會輸錢。從這位出價者的的觀點來看，打平（出價 1 美元）顯然比不競標而輸 98 美分（次高喊價金額）更好。但是，之前出價 99 美分的玩家，也會因為前一位出價者的決定，陷入了同樣的處境，

他最好要喊出 1.01 美元，雖然會虧 1 美分，但是總比不出價
而虧 99 美分好。

出價者們為了讓自己賠錢的金額越來越小，這樣的競標
模式會不斷繼續下去，最後只有拍賣商賺到錢。

問題

羅納德‧普朗浦是否設計了完美的賺錢計畫？

競標者有沒有辦法擺脫他設下的陷阱？

（解答見第 132 頁）

快問快答 ⑨

　　你的面前有兩道門，一道門後是一頭凶猛的獅子，另一道門後則是一罐金子。這兩道門分別由兩個守衛看守。你只能問一個問題。一個守衛總是說真話，另一個總是說謊。

　　為了確定哪一道門後面是金子，你應該問什麼問題？

快問快答 ⑩

　　你有 8 本書。

　　在書架上把書從左到右排列共有幾種方法？

（解答見第 174、175 頁）

03 賭徒的謬誤

鮑比・狄法洛（Bobby de Faro）想出了一個相當簡單的完美計畫，只需要一張輪盤桌、一點點錢和常識，就可以騙倒新開的超級賭場。

他想出的完美賭局計畫有兩個重要動作。首先，狄法洛會先暗中觀察賭場裡各個輪盤桌的狀況，直到他發現某一桌的紅色或黑色連贏了好幾次，這時他就會加入，並賭另一個顏色。他認為輪盤中的黑色或紅色號碼的機率將近是 50：50（黑色和紅色的比率不是準確的 50：50，因為還有綠色的莊家號碼──0 或 00，所以只能推測是將近 50：50）。

假如一場賭局會轉輪盤 20 次，預期滾珠會落到紅色格子共 10 次，黑色共 10 次。因此，如果滾珠連續都落在某一個顏色的格子，把賭注下在另一個顏色會賭贏的可能性就會大增，不論前面賭輸多少，最後一定會拉平比數。狄法洛認為透過這個方法就可以大賺一筆。

接著他會執行計畫中的第二個動作，就是押在某個顏色上，如果輸了就加倍下一輪賭注，這樣一來，當他贏的時候，就能把之前輸掉的錢都補回來，而且還會賺回相當於第一次下注的賭金（見圖表 3-2）。

狄法洛相信機率法則會使他的計畫萬無一失。

圖表 3-2 一連串獲勝賭注的盈虧（假設機率是一樣的）

	賭注 （以之前的賭注加倍）	贏	輸 （之前的下注）	總獲利
第一次下注贏	2	2	-	2
第二次下注贏	4	4	2	2
第三次下注贏	8	8	6	2
第四次下注贏	16	16	14	2
第五次下注贏	32	32	30	2
第六次下注贏	64	64	62	2

狄法洛認為，滾珠一直落在同一個顏色的狀況，是很難持續的，所以改押另一個顏色是有機會賭贏的。另外，在一個贏面是 50：50 的賭局上，連續輸的狀況很快就會結束，所以如果你每輸一次就把賭注加倍，很快就會贏回你的錢，還會賺到一筆。

問題

狄法洛想出的騙局真的是萬無一失的完美計畫嗎？

還是他的機率知識空洞且狹隘呢？

（解答見第 134 頁）

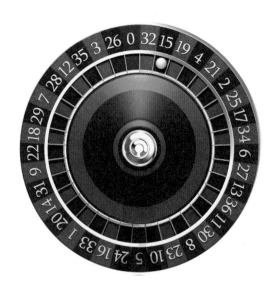

 該死的謊言與數據

　　吉姆（Jim）與朱爾斯（Jules）是英國的一個小村莊池邊查德利（Chudleigh-by-the-Pond）村中的宿敵。他們不斷地競爭，任何事都能引起他們的勝負欲：誰把村裡的鐘敲得最響；在一年一度的釘驢子尾巴競賽中贏過對方；追求村子裡的同一位女孩。

　　現階段對他們來說最重要的，是要贏得「凱瑟琳·莫羅獎盃」（Catherine Moreau）。只要在對抗湖邊查德利（Chudleigh-by-the-Lake）與海邊查德利（Chudleigh-by-the-Ocean）村的比賽中，池邊查德利村代表隊裡平均分數最高的人就能贏得這個獎盃。

　　今年的比賽特別激烈，當池邊查德利村長在座無虛席的村民活動中心中起身要宣布結果時，這些男孩子個個緊張不安。

結果顯示（見圖表 3-3、3-4），在對抗敵對的村莊時，吉姆的平均得分比朱爾斯更高，因此村長宣布吉姆為獲勝者，並獲頒獎盃。不過，當他興高采烈地跳著勝利之舞時，卻被活動中心後面傳來的聲音打斷了。原來是馬督察──村裡的警察也是業餘哲學家，他要求與村長進一步談話。與馬督察長談之後，村長搔了搔頭，意外地推翻自己的決定，重新宣布比賽結果，其實朱爾斯才是獲勝者，這造成了一場騷動。

圖表 3-3　對決湖邊查德利村的得分表

	吉姆	朱爾斯
完成的比賽	10	6
總分	500	270
平均	50	45

圖表 3-4　對決海邊查德利村的得分表

	吉姆	朱爾斯
完成的比賽	4	10
總分	320	700
平均	80	70

　　這個消息讓吉姆感到失望透頂，而得知自己獲勝的朱爾斯，即使為真正的勝者，也只敢客套地表達自己的喜悅和感想，因為連自己都無法相信自己是勝者。

問題

　　對於結果，馬督察透露了什麼，讓村長改變心意，轉而宣布朱爾斯是獲勝者？

（解答見第 136 頁）

05 威嚇悖論

　　史丹利‧洛夫（Stanley Love）對自己種來參加梅迪本普斯（Meddybemps）年度秤重比賽的南瓜，一直非常自豪。有一天早上，他發現有一顆南瓜被當地的梅迪波西（Meddy Posse）幫派做了記號，他當場感到身心交瘁。洛夫察覺鎮上的南瓜被做記號的問題越來越嚴重，於是決定採取嚇阻行動，以防止未來繼續受到騷擾。為了達到嚇阻的目的，洛夫在他的土地周圍豎起了一個大型的告示牌，上面寫著：南瓜已經連上發電機，如果讓他看見任何人在他的南瓜上作怪，他就會通上電流。

　　但梅迪波西幫的人並不是區區幾千伏特電流就能嚇跑的，所以隔天晚上，他們又回到洛夫的南瓜園，在他得獎的亞特蘭大巨型南瓜上做記號。

　　洛夫在發電機後親眼目睹這一切，但當他準備要履行諾言接通電流時，他意識到一件事：他並不想這樣做。並且這個方法沒有用，這些混混已經破壞了南瓜，這時再給他們苦頭吃，也沒有意義了。

　　然後史丹利開始思考「威嚇」的定義與本質。對他來說，「威嚇是有效的」這個想法背後似乎隱藏著一個悖論：如果你用一個你知道你不想執行的制裁行動，來嚇阻對方達到威脅的效果，那麼一開始就無法形成執行這個制裁的意圖，因為你明確知道，你不想執行。但有效的威嚇，建立在每一方都有意識，以某種具體方式作出回應的真實意圖是存在的。

問題

　　這屬於悖論嗎？它是否削弱了執行威嚇行動的想法？

　　有沒有我們仍然可以運用威嚇的方法？

（解答見第 139 頁）

06 管轄權的悖論

　　茱蒂・索羅門（Judy Solomon）
法官是大博維（Greater Bovey）地區
最優秀的法律專家，有人針對一個難
解的問題來請教她的建言。

　　幾年前，在池邊查德利的秋季野雞狩獵期間，小博維
（Lesser Bovey）地區的吉祥物──鸚鵡伊卡洛斯（Icarus）
受了重傷，被緊急送回小博維，並在那裡得到最好的照顧。
但在隔年的春天，一個令人難過的消息傳來，牠因為傷勢過
重而死亡。沒有人知道誰應該為殺害伊卡洛斯負責。

　　傑克・道威警探在大查德利警局謀得職位後，很想有所
表現，立下大功，因此他自願調查這個事件。他最近發現，
罪魁禍首是當地的地主比利・布萊克勞（Billy Blacklaw），
但令人意想不到的是，就在這場射擊事件之後的幾個星期，
他就死於黃熱病了。

　　一開始，道威警探很滿意自己破解了懸案，但這個案情

不尋常的發展，使他越想越多，無法確定到底是誰殺了伊卡洛斯，或者更準確地說，伊卡洛斯是在何時或何地被槍擊的。他發現到事件的疑點：

伊卡洛斯被槍擊的時間不可能是在秋天（原來推測射擊事件發生的時間），因為牠在秋天的時候還活著。但牠也不可能是在春天被槍擊的，因為最有可能的犯人比利‧布萊克勞在那之前已經死了。但是，如果牠不是在秋天或春天被槍擊，那牠是何時被槍擊的？

另外，如果伊卡洛斯不是在秋天被槍擊，那麼牠就不是在池邊查德利被射殺，因為那是牠唯一去池邊查德利的時間；牠也不可能是在小博維被射殺，因為比利‧布萊克勞從沒去過那個村莊，而且在伊卡洛斯死的時候，他已經死了。

所以道威警探想要請教索羅門法官三個問題。

問題

誰殺了伊卡洛斯？何時殺的？以及在哪裡殺的？

（解答見第 141 頁）

Alfred de Musset.

第 **4** 章

運動、無限與模糊的
思想實驗

愛因斯坦的經典謎題
Einstein's Riddle

我情不自禁，不由自主，無限折磨著我。

—— 阿爾弗雷德·德·繆塞（Alfred de Musset），
《祈禱上帝》（*L'espoir en dieu*）作者

根據運動、無限與模糊的主題所選出的一系列謎題與難題，乍看之下似乎有點深奧。但其實你可能已經遇過這些概念帶來的挑戰。

以無限的概念為例，想像一下這個場景：時間是無限的，它可以無限期地回溯到過去，也可以無限期地延伸到未來。但宇宙中的物質數量是有限且無法改變。

根據這兩個事實，我們可以推測出的結果是：物質的每一種可能排列將會發生在某一個時間點，而且不只一次，而是無數次。另外，由於時間可以無限期地回溯到過去，所以物質的每一種可能的排列，也已經發生過無數次。如果你能得到這樣的推論，當然也意味著，這並不是你第一次閱讀這本書。

如果你對這種思想實驗感到熟悉，不是因為你已經讀過這本書無數次，那麼令人高興的是，你可能已經猜到本章要提出的謎題類型。

01 禿子的邏輯

　　薩姆森（Samson）非常自豪自己有一頭濃密的頭髮。但他的女朋友黛利拉（Delilah）盯著他的頭，低聲嘀咕著有關禿頭的事，讓他感到相當不安。薩姆森在迦南大學（Canaan University）研讀哲學，所以他很有信心可以證明，無論他掉了多少頭髮，他永遠不會禿頭。

　　薩姆森：「一個頭上有 1 萬根頭髮的男人是禿子嗎？」

　　黛利拉：「這樣的男人顯然有濃密的頭髮。」

　　薩姆森：「從這樣的頭上拔掉 1 根頭髮，會讓一個人從不禿變成禿子嗎？」

　　黛利拉：「對這樣的人來說，1 根不算什麼。」

　　薩姆森：「所以有 9,999 根頭髮的人不是禿子？」

　　黛利拉：「不是。」

　　薩姆森：「9,998 根呢？」

　　黛利拉：「不禿。」

薩姆森：「9,997 根呢？」

黛利拉：「等一下，薩姆森，你要這樣一直算下去到 0 根，然後說，沒有頭髮的男人不算禿子。這實在太荒謬了。」

薩姆森：「一點也不荒謬，黛利拉。你已經認為，從一個不禿的男人頭上拔掉 1 根頭髮，並不足以把他變成禿子。我的推理是無懈可擊的。我永遠不會變成禿子。」

黛利拉：（正在四處尋找一把大剪刀中）

問題

薩姆森的邏輯哪裡錯了？

是否可以確定「他永遠不會變成禿子」這個論點不可能是對的？

（解答見第 143 頁）

02 朵莉的貓與提修斯的船

朵莉・艾爾斯（Dolly Aires）無可救藥地愛上她所養的貓──蒙莫朗西（Montmorency）。有一天，敏感的她察覺到，牠可能會比她更早離開這個世界，所以她想出了一個計畫，希望未來陪伴彼此的時間能長一點。

她的計畫是複製蒙莫朗西的身體器官，當器官耗損時就可以隨時換新。她有點擔心這個方式可能會對蒙莫朗西有所影響，也擔心會改變蒙莫朗西，所以她決定，最好的進行方式就是透過實驗一步步驗證。

她一開始先更換蒙莫朗西的尾巴，即使新的尾巴比舊的尾巴更有光澤，但牠看起來還是蒙莫朗西。接著她換掉了牠的腳，這也沒有問題，牠幾乎沒有注意到差異。即使是換了頭，牠的個性也沒有任何改變，於是她繼續進行她的計畫，直到新的器官完全替換掉蒙莫朗西的器官。

朵莉很高興，她可以藉由這個方式大幅延長蒙莫朗西的

生命。幾個星期後，她去聽了一場希臘哲學的公開演講，她的快樂逐漸被恐懼和不安取代。因為不論再怎麼像蒙莫朗西，都有那麼一絲的可能性，那隻貓其實已經不再是蒙莫朗西了，充其量只是一隻一樣喜歡吃沙丁魚的冒牌貨。

問題

朵莉發現了什麼事讓她如此不安？

她的擔心是對的嗎？

（解答見第 145 頁）

快問快答 11

在一場淘汰制的網球錦標賽中共舉辦了 31 場賽事,在淘汰制中,球員只要輸了,就會立刻被淘汰出局。

有多少球員參加了這場錦標賽?

快問快答 12

有一個人住在市中心一棟公寓的 13 樓。平常出門時,他搭電梯下到 1 樓去上班,回家時,他搭電梯上到 8 樓,然後走樓梯到他住的 13 樓。如果遇到下雨天也是一樣,只是他會搭電梯到 10 樓,然後走路回 13 樓。

他討厭走路,為什麼要這樣做?

（解答見第 176、177 頁）

03 無限飯店

　　飯店老闆貝索・辛克萊（Basil Sinclair）很自豪自己擁有一家非比尋常的飯店 —— 無限飯店（Hotel Infinity），顧名思義，有數不清的房間。辛克萊一直很有信心，他的廣告標語「我們一定會為你保留房間！」永遠千真萬確。

　　今天當地的業餘哲學家、博學多聞的馬督察，訂下了飯店的會議室，要舉辦一場盛大的演講，令人驚訝的是，抵達飯店要聽這場演講的客人絡繹不絕，數也數不完，這也意味著，無限飯店的所有房間都被訂走了，這讓辛克萊有點緊張。

　　辛克萊慌張地看向窗外，看到讓他相當害怕的情況：有

一大隊的長途公車正開往飯店的車道。這時，另一群數不清的人群下車並朝向飯店旋轉門走過來，他的臉色沉了下來。好一段時間之後，全部的人都擠在飯店的接待櫃台要求房間，但飯店房間全被訂滿了，辛克萊告訴數不清的客人，得到的是大家的不滿，並生氣地指出辛克萊的廣告標語廣告不實。

馬督察一直在旁邊觀察事情的進展，他站了出來並對大家宣告，有一個方法可以讓飯店順利接納數不清的新客人，而且這樣的方法還可以保證大家都不需要和陌生人同床。馬督察說：「解決過度擁擠問題的關鍵是要意識到，即使無限飯店中的每一間房間都被訂走，並不代表沒有空間容納更多的客人。」

問題

馬督察是怎麼想的，認為無限飯店可以容納無限數量的新客人？

（解答見第 147 頁）

04 芝諾與兩人三腳比賽

　　菲迪皮德斯（Phidippides）嘉年華會中一年一度的兩人三腳比賽，往年都進行地很順利。遺憾的是，今年發生了一場爭執，搞得參賽者氣得跳腳，也毀了這場比賽。

　　人群中的一位哲學家引起了騷動，因為他反對一組四人五腳的參賽者可以有先出發的優勢。他宣稱，在這場賽事中，其他參賽者不一定能趕上五隻腳的對手。他也以希臘人在一系列的烏龜實驗中，探討過的問題來說明：

　　想像一下，健步如飛、身手敏捷的阿基里斯，和一隻烏龜賽跑，他讓那隻烏龜先起步。雖然阿基里斯比那隻烏龜快很多，但他可能永遠無法趕上他那偷懶的對手。這個推論的可能性在於，當阿基里斯到達烏龜所在的地點時，這時烏龜

圖表 4-1　阿基里斯永遠追不上烏龜

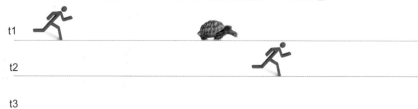

t1

t2

t3

　t4

又前進了一些。即使只是前進一點點的距離，烏龜一直都在前進。下圖（見圖表 4-1）將說明這一點：

在比賽一開始時（t1），烏龜有很大的領先優勢。很快地，阿基里斯到達了烏龜在比賽開始時所在的地方，但這時烏龜又往前走得更遠（t2）。到了 t3，阿基里斯又趕上了烏龜到過的 t2，但烏龜又往前走得更遠了。這樣的模式會無止境地持續下去，阿基里斯雖然似乎越來越靠近，但永遠不會真的趕上烏龜。

哲學家在兩人三腳比賽中對參賽者們說明的觀點，他們聽得一頭霧水，也不相信。但是，當哲學家要他們指出推理哪裡出錯時，他們也說不出來。

題目

他們應該怎麼告訴哲學家？希臘人的實驗哪裡弄錯了？畢竟可以肯定的是，即使烏龜先出發，也不會贏得每一場比賽。

（解答見第 149 頁）

第 **5** 章

哲學界的經典難題

人們想過的任何一件非常奇怪而難以置信的事,哲學家都已經說過了。

> —— 勒內‧笛卡兒(René Descartes),
> 《方法論》(*Discours de la méthode*)作者

對哲學家來說,謎題與難題不僅僅只是一種瑣碎或無聊的娛樂,而是一種帶領人類進一步發展世界知識與洞見的潛在來源。舉例來說:羅素悖論讓哲學家與數學家理解了集合的性質,並在 20 世紀初引發了一場革命;芝諾悖論,也有正當的哲學性,並部分影響了 19 世紀的數學在處理無限概念的方式。

這本書中收錄很多謎題與難題,但不是所有的謎題與難題都有明確的答案。所以如果你因為很難解的問題而感到困惑與挫折,也請不要氣餒。像是說謊者悖論就是一個經典的哲學難題,在距今 2,500 年前左右第一次被提出,應該如何破解它,直到今天仍然沒有一致的看法。

如果你被書中的題目難倒了,你可以這樣想:歷史上很多厲害的思想家,都非常努力找出解答,卻還是沒有找出答案,這樣或許就會覺得欣慰。

圖書管理員的困境

雅莉珊卓・佩加蒙（Alexandra Pergamon）剛剛被任命為世界知名的小博維圖書館（Lesser Bovey Library）的總編目人。她為自己上任後設定了第一個任務，就是將圖書館現有的所有圖書目錄編出總目錄。

然而，當她列出圖書館的藏書目錄時，她發現有些目錄會把自己也列進目錄，詳細說明自己也是藏書的一部分，而有些卻沒有。她覺得沒有統一的格式會讓總目錄沒有條理，所以她決定整理出兩套總目錄，第一套適用於圖書館中所有在頁面中編入自己的目錄，而第二套適用於沒有這樣處理的目錄。

她根據此一發想開始著手進行。在完成第一套目錄時，她認為由於總目錄也算是目錄，應該把自己的參考資訊編進目錄清單上，所以她在總目錄上加了「總目錄」一筆資料。完成第一套總目錄後，她接著進行第二套總目錄，耗時好幾個小時，終於完成了。如同第一套總目錄一樣，她必須在這

份目錄清單上再增加一筆「總目錄」進去。她很快就意識到，第二套總目錄的情形，好像沒有簡單，她不能添加總目錄到它的清單，也不能把它刪除。她真的被卡住了。

問題

為什麼她不能把第二套總目錄加到其頁面裡的目錄清單？

（解答見第 151 頁）

快問快答 13

臥室裡的時鐘壞了，每 1 小時會多走 36 分鐘。然而，就在 1 個小時前，時鐘停止不走了，時鐘顯示時間為上午 8：24 分。你確定它在凌晨 2：00 時是正確的。

請問現在幾點了？

快問快答 14

50 名士兵在戰鬥中所受到的傷勢如下：36 人失去了一隻眼睛；35 人失去了一隻耳朵；40 人失去了一條腿；42 人失去了一隻手臂。

同時失去這 4 個器官的士兵最少有幾人？

（解答見第 178、179 頁）

02 說謊者悖論

　　孟豪森男爵（Baron Münchhausen）是個明察秋毫的人，很擅長分辨一句話的真假，他對於這個能力相當自豪。他也有過很多成功的經驗：某天漢尼拔（Hannibal）說自己為了進入馬戲團事業而正在收購大象時，他一聽馬上就意識到漢尼拔在說謊。從這件事就可以看出孟豪森很擅長推測一句話的真實性。

　　一個自稱悠布里德斯（Eubulides）的男人打電話給孟豪森。當孟豪森接起電話時，感到有些不安，因為悠布里德斯聲稱，這些陳述孟豪森絕對不知道要從何判斷是真是假。

悠布里德斯的發言激起了孟豪森的鬥志，他不是那種會錯失機會證明自己能力的人，更何況這能證實自己比歷史上許多著名哲學家更聰明，因此他決定要挑戰悠布里德斯。

悠布里德斯提供了以下的句子作為開場：

這句話是假的。

孟豪森看到問題後，立即針對這句話推理：如果這句話是對的，那麼它所判斷的就是真相，所以代表它指的那句話是假的，表示那一定是假的；但如果這句話是錯的，那麼它所判斷的不是事實，而它指出的那句話是假的，因為它的判斷不是事實，因此表示那一定是真的。

孟豪森很肯定這是自相矛盾的一句話，他深深地吸了一口氣，並強忍住想哭的衝動，提出了他的答覆：「這個陳述是非真也非假，因為不是每一個命題都一定有真假。」

孟豪森慶幸自己辯論成功，但悠布里德斯還沒收手，又提出了下一個句子：

> 這句話不是真的。

孟豪森思考了一下並意識到，他麻煩大了，因為「非真也非假」這個推理，在這個句子上並不適用，他還是沒有辦法解開這個悖論。

問題

孟豪森認為這句話不能下非真也非假的結論，他的想法是對的嗎？

如果是，為什麼？

他還有什麼方法可以破解這個悖論？

（解答見第 153 頁）

03 聖彼得堡悖論

　　知名的無限飯店的賭場正在推廣一種新興機率遊戲，這個遊戲聲稱可以讓人迅速致富，因此吸引了歌舞秀藝人喬治・麥克萊倫（George McClellan）的注意，他興致勃勃地觀看遊戲。麥克萊倫的單人脫口秀還有幾個小時才開始，趁著這個空檔他決定進一步了解這個遊戲。

　　遊戲的方式是：丟一枚正常的硬幣，當出現反面，遊戲結束。如果在第一次丟就丟出反面，玩家可以得到 2 美元，遊戲也因此結束；如果發生在第二次，就能得 4 美元，遊戲結束；第三次才丟出反面就能得到 8 美元，遊戲結束；以此類推。因此玩家會贏到 2 美元的 n 次方，而 n 指的是丟硬幣得到反面所需要的次數。

　　但是在進行每一次的遊戲之前，賭場都會舉行一次拍賣會，人們需要先競標，出價最高的人才能玩這個遊戲。喬治・麥克萊倫雖

然是個不缺錢的有錢人，但他很討厭冒險，所以他透過計算機率，來幫助自己決定要出價多少。

麥克萊倫看了一會數字，覺得自己不是數學家，難免會有紕漏，所以他打電話給他的朋友馬督察，尋求建議。

解題提示

圖表 5-1　機率與獎金對應表

得到反面所需的次數（N）	N 的機率	獎金
1	$\frac{1}{2}$	$2
2	$\frac{1}{4}$	$4
3	$\frac{1}{8}$	$8
4	$\frac{1}{16}$	$16
5	$\frac{1}{32}$	$32

問題

為了要能參加這個遊戲，馬督察會建議麥克萊倫出價多少錢？為什麼？

（解答見第 155 頁）

04 法院悖論

　　貝利‧維納波（Bailey Winepol）是個即將進入法學院的大學生，為了不付學費，他設計了一個完美計畫，設法說服洛克黑文法學院（Lock Haven Law）簽下一個協議，在他打贏第一場訴訟官司之前，他不需要支付學費，一旦他打贏官司，便會支付兩倍的學費。但法學院管理人員不知道的是，年輕的維納波只打算接下不可能打贏的案件。

　　在維納波成為律師後的五年裡，他接下全國電視大肆報導的案件，客戶多是在百萬人面前簽下認罪書的罪犯，以此巧妙地經營他的職業生涯，並成立了一家成功的公司。

　　最近普羅達哥拉斯（Protagoras）教授接管了洛克黑文法學院，他知道維納波的詭計後，不想再忍受了。為了讓維納波掏出錢來，教授想出了一個和維納波一樣狡猾的計畫，他決定在法庭起訴維納波，要求他支付欠款。

　　普羅達哥拉斯並不指望法學院會打贏官司，但他認為，無論最後結果如何法學院都會拿到錢。因為如果維納波贏了，那他就打贏人生中第一場官司，表示他必須支付所欠的學費；如果他沒有打贏，法院也已經確認他必須付這筆錢的事實。不管哪一種情形，洛克黑文法學院都可以拿回欠款。

　　維納波並不認同普羅達哥拉斯的想法，如果他打贏了官司，就表示法院已經認定，他不必付那筆錢。如果輸了，代表他還是沒有贏得第一場官司，沒有義務付錢。因此，無論哪一種情形，洛克黑文法學院都拿不到錢。

問題

　　他們兩人誰對了？為什麼？

（解答見第 158 頁）

05 布里丹的屁股

赫克特・豪斯（Hector House）企圖從碼頭偷走一隻純種的陸龜，這隻頑強的陸龜用盡全力掙脫，終於擺脫豪斯的束縛，快速地逃走。豪斯因為失敗的偷竊行動，與他的犯罪同夥亞瑟・阿基里斯（Arthur Achilles）起了爭執，因此小博維法院正針對此事進行審判。

阿基里斯在認罪協商中向警方供出了豪斯，他別無選擇，只能承認意圖行竊，但是為了減少刑責及避免入獄，他向陪審團遞交了自白書。

各位陪審員：

我的確試圖透過非法手段捕捉純種陸龜，但我認為我不應該為此罪行受到懲罰。人類只是一台複雜的機器，就如同所有機器一樣，行為是由機械過程所決定的。

我的罪行和行動，是我過往人生中遭遇的所有事件累積導致的結果，而每一個事件也都是過往經驗下的產物，以此

類推，便會回溯到我出生時。

我一直都想偷一隻陸龜，而人類會透過實際的行動來執行想法，因此我對所發生的事並沒有責任，我應該被判無罪。

為了反駁豪斯的辯護立場，控方律師請到了馬督察作為專家證人。馬督察請陪審團設想以下的情況：

一隻飢餓的驢子站在兩綑一模一樣的乾草中間。在驢子的過去經驗中，沒有任何會導致驢子偏愛某一綑乾草的情況。

如果豪斯所言的因果決定論成立，驢子無法從這兩綑乾草中做出選擇，牠只會站在那裡猶豫不決直到餓死，因為他沒有過去經驗，能夠幫助牠做出選擇。

這可能真的會發生在驢子身上，但是人類在這樣的情況下，為了不讓自己餓死，就會做出決定。因此對人類來說，因果決定論是不成立的，人類一定有自由意志，豪斯的辯詞在人類身上不適用，他應該被判有罪。

問題

馬督察說的對嗎？

人在這種情況下會做出選擇，就代表自由意志的存在嗎？

（解答見第 159 頁）

第 6 章

從頭矛盾到底的悖論

遇到悖論是多麼美妙的事啊！現在我們有希望得到進展了。

— 尼爾斯・波耳（Niels Bohr），

《歸因》（*Attributed*）作者

　　一個真正的悖論具有以下的結構：被大多數有正確思維的人公認是正確無誤的真實，稱作前提；遵守前提且合乎正常邏輯的所有論述；最後導出一個出乎意料的結論。

　　如第 4 章出現的連鎖悖論，就完全呈現出悖論的結構：

- **前提**：有 1 萬根頭髮的人不是禿子。

- **論述**：從任意數量的頭髮中拔掉 1 根，沒有辦法把一個人從不禿變成禿子。

- **結論**：沒有頭髮的人不是禿子？

　　解決悖論的方法，不是代表著前提有錯，就是象徵論述有誤。但是在閱讀這本書的過程中會發現，要檢視前提和論述的正確與否，並非一件容易的事。有時候前提和論述也逐步地證明，推論出合理的結論是如此困難，因此最合理的結果就是承認我們遇到了悖論。

01 紐康悖論

　　弗斯帝・瑞丁（Frosty Reading）覬覦著隔壁鄰居的房子，因此他找上了聲稱全世界最準確的預測機構 ── 洛坎普頓先知公司（Rockhampton Clairvoyants Inc.），希望能打聽到有關他隔壁鄰居即將去世的消息。

　　當天弗斯帝的個人諮詢被取消了，但他被要求玩遊戲，這個遊戲看起來會讓他獲得一大筆錢。

　　遊戲方式如下：他將會收到兩個不透明的盒子。A 盒子裝有 1 萬美元；B 盒子裝有 100 萬美元或 0 元。然後他可以選擇，帶走兩個盒子或只拿 B 盒子回家。

　　洛坎普頓公司裡有位預測最準確的先知，她的準確度將近百分之百，在遊戲開始前，她會預測弗斯帝的選擇，來決

定 B 盒子裡的金額。如果先知預測弗斯帝會帶走兩個盒子，那麼 B 盒子裡就不會放任何錢；如果她預測弗斯帝只會拿 B 盒子，那 B 盒子裡就會有 100 萬美元。在遊戲開始之前，先知會做出預測，因此 B 盒子裡的金額已經決定了。

美國哲學家羅伯特・諾齊克（Robert Nozick）針對這個遊戲發表他的看法：「每一個人都認為，應該怎麼選擇是顯而易見的事。針對這題的解法，常見兩群擁護者，他們關注的角度不同，且兩群人都認為對方很愚蠢。」

問題

弗斯帝應該拿走兩個盒子，或只拿 B 盒子？

（解答見第 161 頁）

解題提示

圖表 6-1　選擇與金額對應表

預測的選擇	實際的選擇	盒子 A 金額	盒子 B 金額	總金額
盒子 A 與 B	盒子 A 與 B	1 萬美元	0 元	1 萬美元
盒子 A 與 B	盒子 B	0 元	0 元	0 元
盒子 B	盒子 A 與 B	1 萬美元	100 萬美元	101 萬美元

02 驚喜派對

克萊兒‧布羅根（Clare Brogan）從小就很厭世，即使還在蹣跚學步的年紀，就曾站在演說廣場的箱子上，發表對人性的看法，並譴責人類。

在她滿 18 歲生日的前一個星期，她的父母親宣布，他們要為她辦一場驚喜的生日派對，並且還會邀請一個非常專業的小丑來表演。克萊兒聽到這個消息並不高興，反而覺得非常反感，但她仔細思考父母所說的話，然後意識到沒什麼好擔心的，因為這場派對將不會舉行。

她細細思考父母說的：派對會在下週的某個上班日舉行，而且那會是一場驚喜。因此派對就不會是在星期五舉行，因為如果在星期四午夜之前還沒辦，就能知道星期五一定會辦，但這也表示，這場派對不是驚喜了。以此類推，派對也不可能在星期四舉行，因為如果沒有在星期三午夜前辦，她就會知道一定得在星期四辦（因為不能在星期五辦），同時也表示，派對不是一場驚喜了。一直往回推測整個星期，克

萊兒得出派對不會舉行的結論。

問題

克萊兒認為派對將不會舉行,是對的嗎?

（解答見第 163 頁）

快問快答 15

有一個男孩和一個女孩一起坐在公園的長椅上。金色頭髮的孩子說：「我是女孩。」棕色頭髮的孩子說：「我是男孩。」他們兩人至少有一個人說謊。

哪一個孩子是女孩，哪一個是男孩？

快問快答 16

有一個農夫帶著一隻雞、一隻狐狸，還有一袋穀物要乘船過河。

這艘船不大，只能容許他一次帶一項跟著他過河。雞會吃掉穀物，所以他不能把穀物與雞放在一起；狐狸會把雞吃掉，所以也不能把狐狸與雞放在一起。

他要如何讓所有的東西安全過河？

（解答見第 180、181 頁）

03 彩券悖論

　　樂透（Lotto）是國家發行的全國性彩券競賽。英國北博維理工學院（North Bovey Institute of Technology）社會學家艾力克斯・吉本不喜歡樂透，他也時常熱心地告訴任何願意聽他分享觀點的人。身為反樂透的代表，如果他有參加聚會，他覺得自己有責任要針對他的觀點發表即席演講，包含彩券稅如何運作、高額彩券獎金為什麼如人民的新鴉片等。他認為樂透的產生，是藉著推出超乎一般人想像的財富承諾，來轉移並化解民眾想要革命的熱情。

　　即使吉本教授相當反對樂透的存在，他每週還是會買一張彩券，這是他的祕密。

　　他告訴自己，他只是為了和勞動人民站在同一陣線才買彩券，他不認為他會中獎，如果會中獎他就不會買彩券了。每一張彩券會中獎的機會微乎其微，大約千萬分之一，幾乎是不可能，若要中獎，大約要在 25 萬年裡，每週買一張彩券才有可能。

他也會在電視上收看樂透開獎，但這是為了加深他體會到樂透的意識形態力量。

吉本以這個方式持續研究了很多年，直到某天他向學校的哲學系同事坦白了這個祕密。哲學系教授認為，吉本不可能真的相信他的彩券每週都會輸。

任何一張彩券要中獎的可能性都非常低，比如：如果有人的彩券號碼是 234,456，我們可能會合理地相信這不是中獎票。相信沒有其他特定的彩券會中獎，這樣的想法很合理，這也代表我們相信沒有任何一張票會中獎。但其實我們知道通常有特定的票會中獎。這時我們遇到了一個矛盾：我們認為沒有一張特定的票會中獎，但有一張彩券還是會中獎。

哲學系教授告訴吉本教授，要解開這個矛盾，唯一的方法就是，去相信他的彩券可能會中獎。

問題

這個哲學家分析的對嗎？吉本是否必須要承認，彩券最後可能會讓他變得富可敵國？

（解答見第 165 頁）

04 睡美人問題

　　懶惰的白馬王子喜歡昂貴且精美的珠寶與可頌麵包，這讓睡美人很苦惱，因為她在嗜睡症研究工作上所賺的錢，無法支付王子龐大的開銷。憂心忡忡的睡美人決定要多賺一點零用錢，來寵溺她的王子，因此她報名參加了一個研究。實驗的運作模式如下：

　　假如在週日睡美人得到一顆讓她入睡的藥物，透過丟一枚正常硬幣來決定喚醒的次數。如果得到的是硬幣正面，她會在週一被叫醒並回答問題，實驗結束；如果得到的是硬幣反面，她一樣會在週一被喚醒回答問題，但她會拿到另一顆安眠藥使她再次入睡，然後會在週二被叫醒，這時實驗才算結束。

　　雖然睡美人知道所有的實驗細節，但她無法得知，她回答問題的那天是星期幾，並且這種安眠藥還會導致輕微的記憶喪失，因此她無法記得在實驗期間的甦醒經驗（如果其中有被喚醒的話）。

　　在她回答問題期間，她被問到一件事：

> 她預估硬幣朝向正面的機率是多少？或者換個方式說，她對硬幣朝向正面的信心有多少？

　　在思考這個問題時，有兩個因素必須納入考慮：

　　1. 不管實驗期間被喚醒一次或兩次，實驗的過程只會拋一次硬幣，並只由那一次來決定。

　　2. 睡美人醒來的模式：如果硬幣朝正面就叫醒一次，反面就會被叫醒兩次。

問題

睡美人應該如何回答這個問題？

（解答見第 167 頁）

?

快問快答 17

　　有這些人出席參加家庭聚會：1 個祖父、1 個祖母、2 個父親、2 個母親、4 個小孩、3 個孫子、2 個姊妹、1 個兄弟、2 個女兒、2 個兒子、1 個岳父、1 個岳母，還有 1 個媳婦。

　　參加這個聚會的最少人數是多少？參與的人有哪些？

快問快答 18

比利時男人與其遺孀的妹妹結婚，是否合法？

快問快答 19

你有一組 10 顆的砝碼共 10 組，你知道這些砝碼應該要有多重。你也知道，其中有一組的每一個砝碼都多了或少了 1 公斤，這也表示全組的錯誤是差了 10 公斤。另外，只有一組有錯誤，但你只能用一次秤重機秤出正確重量。

你要如何得知哪一組的砝碼故障？

（解答見第 181、182 頁）

解答篇

第1章 測試邏輯與計算機率的能力

1-1 愛因斯坦的謎題

- 結合事實⑭和事實⑨的線索，可以得知 2 號房子是藍色的。

- 事實④可以確定 1 號房子不是綠色，加上事實⑤的線索，可以知道 3 號房子不是綠色，因此 4 號房子是綠色的，屋主喜歡喝咖啡，而 5 號房子是白色的。

- 事實①提到英國人住在紅色房子，因此 3 號房子是紅色，而 1 號房子是黃色的（因為黃色是剩下的唯一顏色）。事實⑦提到住在黃色房子的屋主打棒球，因此根據事實⑪，馬屬於棒球手隔壁的 2 號房子。

- 從事實⑫可以知道打網球的屋主也喝啤酒。所以不會是挪威人（打棒球）或英國人（喝牛奶）。他不可能是德國人（事實⑬）或丹麥人（事實③）。那他一定是瑞典人。我們對瑞典人的了解有多少？事實②指出他養狗。瑞典人所有的線索有：打網球、喝啤酒、養狗。因此只有 5 號房子符合。

- 現在檢視事實③可以確定丹麥人一定住在 2 號房子，而且喝茶的人也住在 2 號房子。所以 1 號房子住著喝水的人，而德國人住在 4 號房子。

- 事實⑮可以確定打排球的人住 2 號房子。而事實⑬表示打曲棍球的人是在 4 號房子。結合事實⑥一起看，可以得知足球員住在 3 號房子並且他養鳥。

- 事實⑩指出貓是 1 號房子的。

現在我們有答案了，魚是屬於住在 4 號房子、喝咖啡、打曲棍球的德國人！

圖表 7-1　解答表

	1 號房子	2 號房子	3 號房子	4 號房子	5 號房子
國籍	挪威	丹麥	英國	德國	瑞典
顏色	黃	藍	紅	綠	白
飲料	水	茶	牛奶	咖啡	啤酒
運動	棒球	排球	足球	曲棍球	網球
寵物	貓	馬	鳥	**魚**	狗

1-2 蒙提・霍爾的三門問題

　　威廉・卡普拉正在為所謂的蒙提・霍爾三門問題大傷腦筋。乍看之下，幾乎所有的人都會認為，改選新門沒有什麼好處畢竟汽車在任何一道門後面的機會一樣，所以是否改選其他門，也不會有什麼影響，但這樣想就錯了。

　　威廉改選另一道門得到車子的機率反而會比較大。如果你改變選擇，唯一一種沒有贏到車子的情況，就是原本就選到後面有車子的門。

　　在做出最初選擇後，關主會打開一道後面有山羊的門，因此，如果一開始選了一道後面是山羊的門，關主勢必得公開剩下的羊，因此也就間接暴露哪一道門的後面是汽車了（他沒開的那道門）。最初選擇到有山羊的門機會是 $\frac{2}{3}$，之後再改選另一道門便會獲勝，會有 $\frac{2}{3}$ 的獲勝機會，這比原來只選車的 $\frac{1}{3}$ 獲勝機會更高。

　　透過下面這 3 張圖（見圖表 7-2、7-3、7-4）可以清楚了解各種選擇的可能性。

　　如果你一開始選了車子，那麼如果換門你就輸了；但如果你一開始選的是兩隻羊中的一隻，那麼你換門就贏了。一

開始選到山羊的機率有 $\frac{2}{3}$（見圖表 7-3、7-4），因此最終選擇應該改選，因為有 $\frac{2}{3}$ 贏的機會。

在莎凡於《繽紛遊行》中提出這個問題後，她收到了美國佛羅里達大學（University of Florida）教授查爾斯・里德（Charles Reid）的來信：「我能提出我的建議給您嗎？嘗試回答這類問題之前，請先參考一下有關機率的標準教科書。」

莎凡針對質疑的回應是再解釋一次她的解答邏輯，並請讀者在家自己進行一次實驗。經過數千人的嘗試之後，他們也確認了莎凡所說的：改變最初的選擇，能使獲勝機率翻倍。

圖表 7-2　玩家最初選擇選了汽車（機率$\frac{1}{3}$）

圖表 7-3　玩家最初選擇選了山羊 A（機率$\frac{1}{3}$）

圖表 7-4　玩家選了山羊 B（機率$\frac{1}{3}$）

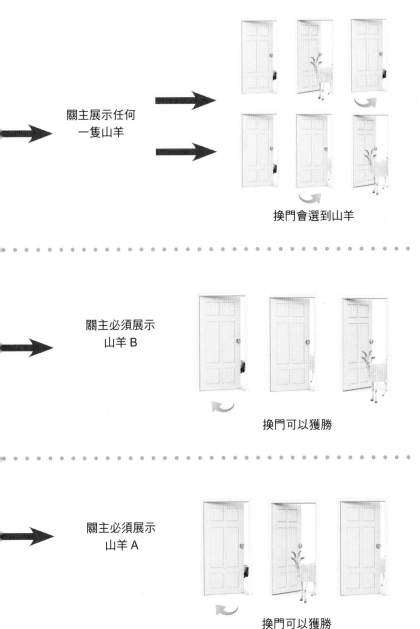

關主展示任何
一隻山羊

換門會選到山羊

關主必須展示
山羊 B

換門可以獲勝

關主必須展示
山羊 A

換門可以獲勝

1-3 伯特蘭的盒子

這個謎題最初在 19 世紀，由法國數學家約瑟・伯特蘭（Joseph Bertrand）提出。解題的關鍵是在，從 6 個可能的抽屜去做選擇，而不是棺材。

圖表 7-5　棺材內容物

棺材 1	珍珠	珍珠
棺材 2	珍珠	煤炭
棺材 3	煤炭	煤炭

共有 3 個抽屜裡面放著珍珠。所有抽屜被打開的機會是一樣的（機率是 $\frac{1}{3}$）。其中一個有珍珠的抽屜是在棺材 2 中，所以愛荷華・瓊斯選擇棺材 2 抽屜的機率是 $\frac{1}{3}$。另外 2 個珍珠是在棺材 1，這表示他從棺材 1 選擇一個抽屜，而且當他打開第二個抽屜並發現另一顆珍珠的機率是 $\frac{2}{3}$。

大多數的人解錯這道謎題，是因為他們通常考慮的是棺材，而不是抽屜。若是考慮棺材的話，推理的邏輯是，因為

愛荷華‧瓊斯打開的不是棺材 3，那他打開的一定是棺材 1 或棺材 2，這意味著，第二個沒開的抽屜有一顆珍珠的機率是 50%，如果他打開的是棺材 1，第二個抽屜就有珍珠；如果開的是棺材 3，就沒有。

然而，現實的情況是，瓊斯選擇的是抽屜，而不是棺材，這樣做就有三種可能性：

1. 他選到珍珠與煤炭組合中的珍珠，因此另一個抽屜裡面就是煤炭（$\frac{1}{3}$）。

2. 他選到珍珠與珍珠組合中的珍珠 1，因此另一個抽屜裡面就是珍珠 2（$\frac{1}{3}$）。

3. 他選到珍珠與珍珠組合中的珍珠 2，因此另一個抽屜裡面就是珍珠 1（$\frac{1}{3}$）。

因此，照這樣推論，愛荷華‧瓊斯在開第二個抽屜後找到珍珠而不是煤炭的機率是 $\frac{2}{3}$。

1-4 是男孩，還是女孩？

你可能會覺得馬丁弄錯了，因為任何一個孩子的性別機率是 50%，因此馬丁另一個孩子是男孩或女孩的可能性一定也是一樣的。如果你是這樣推論，那你就錯了。事實上馬丁第二的孩子是女孩的機率是 $\frac{2}{3}$。

對一個家中有兩個小孩的家庭來說，會有四種組合（年幼的孩子寫在前面）：

> 女 — 女
> 女 — 男
> 男 — 女
> 男 — 男

以馬丁的情形來看，我們知道他的兩個孩子中至少有一個是男孩。這就排除了他的兩個孩子都是女孩的可能性，所以我們剩下三種可能的性別組合：

圖表 7-6　孩子性別組合表

年幼的孩子	年長的孩子
女	男
男	女
男	男

在剩下的三種可能組合中，有兩個組合是有女兒的。因此馬丁有一個女兒和一個兒子的機率是 $\frac{2}{3}$，而他有兩個兒子（他的另一個孩子是男孩）機率是 $\frac{1}{3}$。

你很可能認為，這裡有地方弄錯了，因為男 —— 男這個組合只計算了一次。但仔細的檢查顯示，男 —— 男組合只代表一種可能性：

男 —— 男 1：一個年幼的男孩，他有一個哥哥。

男 —— 男 2：一個年長的男孩，他有一個弟弟。

而這兩種描述的意思是相同的。

相對的，女 —— 男與男 —— 女組合，代表的是兩種不同的可能性：

女 —— 男：一個年幼的女孩，她有一個哥哥。

男 —— 女：一個年長的女孩，她有一個弟弟。

由此得出的結論就是，在這個家庭裡，有一個女孩的機率是 $\frac{2}{3}$，而且兩個都是男孩的機率只有 $\frac{1}{3}$。

1-5 他們幾歲？

這是出自 1960 年 4 月份美國雜誌《科技新時代》
（*Popular Science*）中的一個簡單邏輯謎題，沒有任何困難
的技巧，只要推理正確就可以解出答案。

我們可以從已知道的資訊開始下手：3 個人年齡的乘積
為 225。要找出哪一組年齡排列是正確的，就一定要確定
225 的因數（即相乘後等於 225 的數字）。

$$1 \times 225 = 225$$
$$3 \times 75 = 225$$
$$5 \times 45 = 225$$
$$9 \times 25 = 225$$
$$15 \times 15 = 225$$

我們得出的因數有：1, 3, 5, 9, 15, 25, 45, 75, 225

從這些因數中，可能導出 8 種年齡相乘等於 225 的排列。
他們也提到，3 人的年齡總和與門牌號碼相同，我們就可以
推測可能的門牌號（見圖表 7-7）。

圖表 7-7　年齡相乘等於 225 的排列

第一個人的 年齡	第二個人的 年齡	第三個人的 年齡	年齡總和 （門牌號）
225	1	1	227
75	3	1	79
45	5	1	51
25	9	1	35
25	3	3	31
15	15	1	31
15	5	3	23
9	5	5	19

　　現在我們有足夠的資訊，可以計算住在房子裡的人的年齡。馬督察最後請吉本多問了一個問題，女孩表示他的年齡比手足大很多。因為馬督察與吉本知道房子的門牌號碼，所以他們需要這個資訊來幫助他們排除總和重複的組合，而所有組合裡面，總和重複的情況只有 31，所以我們可以確定門牌號為 31。

　　住在 31 號房子裡的人的年紀，有兩種可能的組合：25、3、3 或 15、15、1。

　　吉本問的問題：「你比兄弟姊妹大很多嗎？」提供了我
們有關正確年紀的線索。應門的女人回答：「是的。」就排
除了 15、15、1 的選項，這就表示住在這個房子裡的人，各
別的年紀是 25 歲、3 歲、3 歲。

第 2 章　容易讓人推理出錯的難題

2-1 這很簡單，我親愛的華生

　　道威警官做的測驗，是美國心理學家彼得・華生（Peter Wason）在大約 40 年前設計出來的題目，它不僅僅是謎題書中常常能看到的題型，也告訴了我們有關推理能力的結構方式，可以讓我們檢視自己是否擅長發現違反條件規則的情形（也就是「若 X，則 Y」性質的規則）。

　　在這個題目中，要確定「如果卡片的一面是圓圈，另一面就是黃色」這個規則，一定要翻 2 張卡片：圓圈與紅色（見圖表 7-8）。

　　翻牌邏輯：

- 方形不必翻，因為另一面的顏色不重要（規則沒有說方形必須搭配的顏色）。

- 圓圈必須翻，要確認另一面的顏色是不是黃色。

- 黃色不必翻，因為另一面的形狀不重要（規則並沒有說黃色只能搭配圓圈，只有規定圓圈的另一面一定是黃色）。

- 紅色必須翻，因為另一面若是圓圈，就會違反規則。

其實這類型的測試對多數人來說不容易，所以做錯也是可能的。如果真的在這樣的測試中出錯，也別太擔心，可以停下來思考一下。

在邏輯推理上有一個常見的觀念：人們對這個世界的信念應該會有一致的邏輯 —— 至少在某種意義上基於合理的推理。如果我們有系統上、無意識的推理錯誤，那麼實際的情況是如何，是值得提出問題並去質疑的。

圖表 7-8　應該翻開的卡片

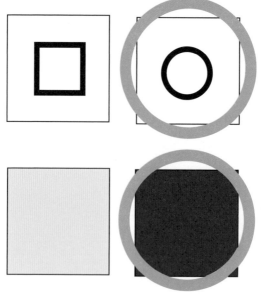

2-2　瑪莉在做什麼工作？

在推測瑪莉可能從事的工作時，大部分的人都會認為陳述 4（她是一名銀行員，並活躍於女性運動）會比陳述 2（她是一個銀行員）還要有可能符合實際情況。

這個推測在邏輯上是錯的，並且很明顯是不可能的。綜合陳述 4 和陳述 2 一起看，兩者都有提到「瑪莉是一個銀行員」。陳述 4 提到瑪莉同時又是個女權主義者，因此可以確定瑪莉不可能不是銀行員，卻同時符合銀行員與女權主義者兩個條件，所以陳述 4 的可能性不會比陳述 2 大。

這個基本的邏輯錯誤也可以這麼想：某個人或某個東西同時符合兩個屬性（這例子裡的銀行員與女權主義者）的機率，不可能大於只符合其中一個屬性的機率（這例子中的銀行員）。

大家常常在這一類邏輯上出錯，是一件令人有些意外的事。畢竟這其實是一個相當明顯的錯誤，但我們很容易被語境誤導了。比如說：當我們必須在眾多選項中做選擇，包括「瑪莉是個銀行員」以及「瑪莉是個銀行員並活躍於女權運動」時，我們看到第一句話沒有提到女權主義，就會預設那

句話指「瑪莉是個銀行員，但並未活躍於女權運動」。這時我們就被語境誤導了決定，使我們導向一個不正確的答案。

　　檢視我們犯下的推理錯誤，能提供我們吸取教訓，也能讓我們看到自己的邏輯盲點。

2-3　賭徒的錯誤

凱倫已經意識到她落入了一個騙局，這個騙局牽涉到機率法則、簡單除法和人類難以預測的心理變化。

足球預測公司買了一個名單，其中有 100 萬個電子郵件信箱，然後公司會寄出第一封電子郵件。名單中有一半的人會收到預測德比隊獲勝的郵件；另一半的人會收到預測其他隊會贏的郵件（為了說明運作方式，假設所有的比賽最後都有一方獲勝）。不管比賽的結果如何，有 50 萬的人會收到預測正確的郵件。這些人會再收到另一封預測下一場比賽結果的郵件，其中有一半會被告知某隊獲勝；而另一半則被告知另一隊獲勝。

在整個過程中，有一群人只收到正確的預測，對他們來說，足球預測公司已經正確預測了每一場比賽。而現實是，這家公司已經預測了所有可能的結果。像凱倫這樣收到一系列完全正確的預測，是機率很小並且相當湊巧才會發生的事。

因此凱倫想通的是：她並不是唯一收到這些郵件的人。而且收到錯誤預測郵件的那群人，比只收到正確預測的人多得多。

2-4 偷竊的小丑

假設博佐學院是個小偷天堂，最近已經發生了 100 次竊盜事件，而且全部都是由實習小丑犯下的案件。任何一個特定的小丑成為小偷的機率是一樣的。因此，我們預計藍鼻子小丑犯了 85% 的罪，15% 是由紅鼻子小丑做的。再考慮到目擊者的報告，竊盜案會有以下 4 種可能性：

圖表 7-9　竊盜案可能性

1. 藍鼻子小丑有罪，目擊者正確指出是藍鼻子（機率為 80%）
2. 藍鼻子小丑有罪，目擊者誤報為紅鼻子（機率為 20%）
3. 紅鼻子小丑有罪，目擊者正確指出是紅鼻子（機率為 80%）
4. 紅鼻子小丑有罪，目擊者誤報為藍鼻子（機率為 20%）

為了確定小丑有紅鼻子的機率，我們必須知道，目擊者報告紅鼻子小丑是犯罪者的頻率，以及在這些情況中，紅鼻子小丑真的是犯罪者的次數。圖表 7-10 可以幫助我們釐清：

圖表 7-10　犯罪案件數

	藍鼻子小丑是小偷	紅鼻子小丑是小偷
實際案件數	85	15
目擊者報告藍鼻子	85 的 80% = 68	15 的 20% = 3
目擊者報告紅鼻子	85 的 20% = 17	15 的 80% = 12

　　這告訴我們，目擊者把小偷指認為紅鼻子有 29 次（17+12）。但是，其中只有 12 次，小偷確實是紅鼻子的小丑（在其他 17 次中，目擊者把藍鼻子小丑誤認為是紅鼻子小丑）。因此小偷有紅鼻子的機率是 41%（$\frac{12}{29}$）。

　　很多人會這樣假設：由於目擊者有 80% 的可能性是正確的，所以小偷是紅鼻子小丑的可能性是 80%。但是，這沒有考慮到，目擊者把藍鼻子小偷誤認為紅鼻子的情況。

2-5 消失的美元

這道問題的答案很容易就能推測出來。邏輯出錯的關鍵是，在情況的描述中，有誤導的資訊，找出那些資訊，就能輕鬆地解題。這些謎題之所以成為難題，不一定是因為它難到找不出答案，而是它像魔術般用敘述、情境蒙騙了人，轉移並模糊人們解題的焦點和思路。

在這題中，每一個業務員為了訂房都付了 9 美元，他們總共付了 27 美元，在這 27 美元中，已經包含服務生拿的 2 美元，因此就不必再計算額外的 2 美元，湊成 29 美元了。提及 30 美元其實容易讓人誤解，這是業務員一開始付的錢，但是在找零給他們 3 美元之後，就不必再考慮了。

我們可以透過以下圖表 7-11，清楚地釐清解題思路：

圖表 7-11　事件與金額對照表

事件	金額
業務員付了 30 美元訂房。	飯店收了 30 美元。
經理從這 30 美元中拿出 5 美元請服務生找錢給業務員。	飯店收了 25 美元，服務生拿了 5 美元。
服務生退還業務員 3 美元。	飯店收了 25 美元，服務生拿了 2 美元，業務員有 3 美元。
業務員總共付了 27 美元（30 美元找回 3 美元）。	飯店收了 25 美元，服務生拿了 2 美元。

在業務員付的 27 美元中，25 美元給了飯店，2 美元給了服務生，所以就不必把服務生的 2 美元加上業務員的 27 美元（27 美元已經包含了服務生的 2 美元）。

這個難題之所以把人難倒，是因為大家被一開始付的 30 美元所誤導，思路被「業務員付了 27 美元（3×9），而服務生拿了 2 美元」這句話影響了。

第 3 章　現實世界中，該具備的邏輯能力

3-1 囚徒困境

囚徒困境其實沒有一個正確的答案，不過如果在這樣的情況下，一定是追求自己最大的利益，盡可能地縮短刑期，這樣一來他們就一定要背叛同夥。

站在亞瑟的角度，他可能會這樣推理：

有兩種可能性：

1. 赫克特保持沉默，而我背叛了他，那我會無罪釋放（赫克特就要坐牢 10 年）。

2. 赫克特會招供，而我沒有背叛他，那我就會坐牢 10 年（他就會無罪釋放）。

因此，我背叛他的結果一定對我比較有利。

而同時，赫克特可能也做一模一樣的推理。正是因為要考慮雙方的決定，才會產生這個困境。若亞瑟與赫克特兩人都以自己的最佳利益來採取行動，就勢必要背叛對方，但這樣的結果反而會得到更糟糕的判刑（兩人都要坐牢）。

你可能會認為，這顯示最理想的策略就是雙方皆保持沉默的合作方案。但在這個情況下，對他們倆任何一個人來說，合作策略並不是最佳策略。站在亞瑟角度，評估合作策略是否可行時，他可能會這樣想：

> 赫克特很聰明到能夠意識到，如果我們兩人都以自己的最佳利益採取背叛行動，那我們兩人最後都要坐牢。因此他會採取保持沉默的合作策略，並推測我也許也會保持沉默。當赫克特真的保持沉默，那麼我招供也沒有損失，反而可以得到自由。

如果人們真的被迫處於這種情境下，並考慮到這些類型的選擇，有證據顯示，有很大部分的人會選擇合作策略，即使那是比較不理性的策略。然而，這可能是因為我們沒有足夠證據去推理其他可能性，而不是我們有信任他人的天性。

3-2 美元拍賣

　　美元拍賣情境最初是由美國經濟學家馬丁・舒比克（Martin Shubik）所設計的，目的是要展示，看起來非理性的行為，可能是在一連串完全理性步驟下，所產出的結果。

　　拍賣會之所以能進行下去，是因為只要進行了兩次出價，次高的出價者為了降低損失，一定會再喊出比目前最高價還高的金額。只是這會導致次出價者的整體處境會越來越糟。

　　舒比克的報告指出，如果真的進行美元拍賣，出價到 3 美元或更高的價格也是有可能的。

　　在美元拍賣會中，有沒有可能贏過拍賣師，不讓他獲利？當然有可能，例如：如果有人先出價 1 美分，之後沒有其他人接著投標，這樣拍賣師就會有損失。

　　若要讓出價的人得標，就沒有確定的方法了（假設無法控制其他投標人）。要結束拍賣的最佳機會，是比前一位出價者出更高的價，但如果次高的出價者再出價，最後還是會一無所獲。

　　例如：如果競標金額為 1 美金的情況下，一號投標人先出價 50 美分，二號投標人接著出價 1.49 美元，如果一號投標人不再出價，作為次高喊價者，他必須支付他喊出的 50 美分；但如果他出價 1.5 美金並贏得拍賣，他就會輸掉 50 美分 —— 他喊價的 1.5 美元減掉他贏回的 1 美元。

　　拍賣會金額喊得越高，得標者無法獲利，但至少可以在損失失控之前，讓拍賣結束，將損失降到最低。

　　出價次高的投標人不會因為出價而得到任何利益，但並不代表他們就不會出價，他們可能會再次喊價，讓自己擺脫次高出價者的情況。這個情況的關鍵正是，只要人們參與了這種逐漸加碼的戰爭，往往就會出現非理性的衝動。作為拍賣師的羅納德‧普朗浦將會 1 美元、1 美元地賺進出價者喊出的一大筆錢。

3-3 賭徒的謬誤

　　鮑比‧狄法洛想出的詐騙計畫，注定會落得失敗下場。這個計畫的第一個部分假設某個顏色重複出現，下一次出現另外一個顏色的機率會大增，就是一種典型賭徒謬誤案例，也是機率問題中，很常出現的錯誤概念。具有固定機率的事件，不會根據最近是否發生，而增加或減少發生次數。典型的例子就是連續丟硬幣。

　　若投擲一個公平硬幣，要連續六次正面朝上的機率是$\frac{1}{64}$。因此賭徒可能認為，如果一個硬幣已經連著五次正面朝上，第六次正面朝上的機會是$\frac{1}{64}$，但這在機率的計算和邏輯上是不合理的。一個正常硬幣朝向正面的機率永遠都是$\frac{1}{2}$，不管投擲幾次，硬幣朝向正面的機率都是$\frac{1}{2}$。即使它之前已經連續五次出現正面，下一次會出現正面的機率，仍然為

$\frac{1}{2}$。公平的輪盤賭桌也是同樣的道理。因此狄法洛認為，連續出現一種顏色會影響接下來會出現的顏色，是錯誤的推論。

由於他計畫中的第二部分是根據第一部分做投注，因此他的賺錢計畫也是有誤的。把每一次輸掉的賭注加倍，這樣一贏就可以彌補之前所有的損失，還能賺到一筆，這種模式稱為馬丁格爾投注系統（Martindale betting system），在原則上是合理的。但為了要彌補虧損，所需的賭金會呈指數成長，幾乎一定會讓採用這個方法的賭徒破產。

狄法洛會從痛苦的教訓中發現，他的機率知識有謬誤，輪盤連續多次出現紅色，並不會降低下次出現紅色的機會。

3-4 該死的謊言與數據

　　吉姆與朱爾斯的比賽情形，乍看兩局比賽的平均分數，似乎是吉姆佔優勢，但在馬督察向村長提出建議，將與敵對村莊的兩個比賽結果結合起來看，可能會反映出更實際的狀況（見圖表 7-12），市長改變了心意更改評估的標準，並且驚訝地發現，雖然吉姆對抗兩個村莊的平均得分比朱爾斯高，但整體平均卻顯示朱爾斯的得分超過吉姆。

圖表 7-12　吉姆與朱爾斯平均得分表

	吉姆	朱爾斯
完成的比賽	14	16
總分	820	970
平均	58.6	60.6

　　馬督察解釋，這種狀況稱作「辛普森悖論」（Simpson's Paradox），指的是將小數據集組合成一個更大的數據集，卻反轉了小數據集所顯示的結果，因此有時也稱為「反轉悖論」。

　　朱爾斯會在整體平均贏過吉姆的關鍵在於，在朱爾斯得高分的比賽中，他的得分比吉姆高很多，以至於他的整體總分相較於吉姆是更高的，也因此拉高了平均。

　　透過以下圖表 7-13、7-14 的例子和數據，可以很清楚地理解朱爾斯反轉的關鍵。這些數字很極端地顯示吉姆在兩個村莊的表現都比朱爾斯優秀，試著根據這些數字計算綜合得分：

圖表 7-13　對決湖邊查德利時的得分表

	吉姆	朱爾斯
完成的比賽	100	1
總分	150	1
平均	1.5	1

圖表 7-14　對決海邊查德利時的得分表

	吉姆	朱爾斯
完成的比賽	1	100
總分	95	9,200
平均	95	92

　　綜合兩場的數據，朱爾斯的整體平均遠高於吉姆，是因為他參加了更多評分高的比賽。

　　在現實世界中，也有事件發生過辛普森悖論。1973年，一則數據顯示，申請進入加州大學柏克萊分校研究所的學生中，錄取的女性低於男性，因此被起訴。經過仔細的檢查後，結果顯示在每一個系所中，都沒有發生這樣的誤差。最後對這個整體數字的解釋就是，在競爭激烈的課程中，女性申請的人數較多，而這些課往往也會淘汰掉大多數的申請人，被淘汰的女性人數相對地也就更多。

　　辛普森悖論告訴了我們，在整理由多個、較小數據集形成的大數據集時，數據統計的結果和評估，並不如小數據集的結果直觀。

3-5 威嚇悖論

　　威嚇的想法及手段難免讓人覺得緊張。不過，就史丹利‧洛夫的南瓜例子來說，他覺得事情無法解決，是因為他認為試圖要阻止的犯行已經發生了，這時再實行威嚇的手段傷害梅迪波西幫派，也已經沒有道理了。

　　不過值得探討的是，如果他確實依照他在土地周圍的警告內容而採取行動，那麼對梅迪波西幫的報復行動，可以遏止未來的事件，威嚇的效果就會在未來加強力道，這個手段就是合理的。當然這並不代表他的某些威嚇形式就是合理的且合法的，而是指透過威嚇減少事件發生是可能的。

　　在某些情況下，威嚇的存在是矛盾的。假如你是某個國家的領導人，在面對著一個部隊規模比你大很多，常規武器也比你優越很多的敵對勢力，可能會依靠核武威嚇的手段，來保障你自己國家的安全。但如果威嚇沒有造成對方的恐懼，敵人對你發動攻擊了，這時再展開威嚇時提到的手段進行報復（即發射你的武器），這樣的情況下，威嚇就是沒有意義的。遵循這樣的行動步驟，不僅贏不了戰爭，反而還導致了數百萬人的死亡。

但如果你已經知道，即使會遭到攻擊，你也不會或沒有打算做出反應，那麼你就無法形成報復意圖，這個威嚇手段從一開始就不會有效，在這樣的情況下，你的國家安全將會受到損害。

這種自相矛盾的想法，讓有些人產生了打造末日機器的念頭，根據時間或計畫，事先設定好報復行動，而且不能取消設定。在遇到全面攻擊時，末日機器會自動展開報復行動。然而，正如奇愛（Strangelove）博士的發現，末日機器會也會讓人們身陷困境。

3-6 管轄權的悖論

　　誰殺了伊卡洛斯？何時殺的？在哪裡殺的？茱蒂・索羅門法官針對這些問題可能沒有具體答案。並不是因為鸚鵡發生的狀況沒有相關事實，而是因為這些問題並不恰當，這些問題都是想引導出有關伊卡洛斯之死不存在的資訊。與鸚鵡相關的事件描述，除了牠在秋季的野雞狩獵期間被比利・布萊克勞開槍打到，及隔年春天於小博維因傷死掉之外，並沒有進一步的事實。

　　這道難題雖然沒有具體解答，並非沒有意義，它象徵著在現實生活中，必須對某些案件做出最終的判決，例如：哲學家艾倫・克拉克（Alan Clark）曾經指出在 1952 年，有一個法院判決將誹謗性廣播節目的被告判在被聽到的地方，而不是廣播錄製的地方，因此被追究責任。再舉例：美國的不同州對謀殺案有不同的刑罰，有些州會判死刑，有些州沒有。這些例子都可以很容易讓我們聯想類似伊卡洛斯的案件，法院必須確定凶手在哪一個司法管轄權內，才能對他的犯行下判決；而法院所做的判決實際上就是被告在

生與死之間的差別。

不過，正如英國哲學家麥克・克拉克（Michael Clark）對這個難題的研究所說，即使是在這種情況下，法院的工作並不在於確定殺人事件發生的明確時間與地點，而是就責任作出判決。法院也不會擴大案件的事實，只會在某個特定的法律框架下，解釋它對一個事件已經掌握的線索。

第 4 章　運動、無限與模糊的思想實驗

4-1 禿子的邏輯

薩姆森是依據連鎖悖論（Sorites Paradox）的論點，提出他永遠不會禿頭的發言。

邏輯的關鍵點在於，從任意數量的頭髮中取出 1 根，就要區分出「不禿」與「禿頭」的差異，似乎是不可能的事，而「禿頭」似乎也是一個沒有明確定義的模糊概念。

這個論點的前提意味著一個明顯錯誤的結論，因為在生活中的經驗告訴我們，如果你持續拔掉某人頭上的一根頭髮，到了某一個時間點，那個人最後一定會禿頭。這與薩姆森論證的結論（他永遠不會禿頭），遇到了矛盾，也因此形成了一個真正意義上的悖論。

連鎖悖論並沒有一個普遍公認的解決方案，但有策略可以處理連鎖悖論產生的問題。第一個方法就是反駁前提，以

這題來說，就是反駁「從不禿的人頭上拔 1 根頭髮，永遠不會把他變成禿頭男」這個前提，也象徵著有一個特定數量的頭髮，拔去 1 根之後，會讓一個不禿的人變成禿頭。不過在這題當中，「禿頭」這個詞並沒有一個精確的定義。

這個悖論也有它的有趣之處，除了有假設性的前提外，也存在著現實世界的意義。例如：如何決定一個人幾歲時情感發展成熟，足以與人發生性關係。父母親很可能會和 15 歲的女兒爭論，她現在還太小，不行和男朋友發生性關係，女兒可能會解讀：到 16 歲生日時，才夠成熟到可以發生性關係，但在那天之前，就是不夠成熟。

再舉其他的連鎖悖論例子，很多人都會認為，在限制最多只能結帳 8 件物品的店，拿第 9 件物品是可以接受的，理由是因為不值得為多拿 1 件物品而傷腦筋，但如果 9 件物品可以被接受，第 10 件物品也是可以接受的，也連帶影響到 11 件物品一定也是可以接受的，以此類推。

若你發現這些想法和邏輯讓你感覺到頭昏，並且逐漸懷疑其中的涵義，你並不孤單，因為連鎖悖論已經讓哲學家傷透腦筋兩千多年了，至今還是沒有公認的解決方案。

4-2　朵莉的貓與提修斯的船

　　朵莉替換蒙莫朗西的器官，使她對愛貓的身分產生擔憂，這與羅馬時代的希臘作家普魯塔克（Plutarch）提出的提修斯船悖論（The Ship of Theseus Paradox）有關。

提修斯船悖論

　　提修斯與雅典年輕人搭回來的船有 30 支槳，由雅典人負責保管。當船的木板腐爛時，他們會把它拿走，並換上全新而堅固的木材，因此，這艘船成為哲學家之間探討有關成長事物的邏輯問題時，很常會使用的例子。一派的學者認為，這艘船仍是原來那艘船，但另一派學者則爭辯，這艘船已經不一樣了。

　　這個悖論探討的是，有一件物品的元素被一點一點地更換掉，直到這件物品沒有留下任何原本的元素，它是否還是原本那個物品。以蒙莫朗西為例，多數人的直覺會認為更新後的蒙莫朗西和原本的蒙莫朗西是一樣的貓，即使牠現在全身上下都換了新的器官。

　　會覺得貓沒有改變，是因為這一派人認為蒙莫朗西的身分，並不是由組成牠身體的特定元素來定義，也表示這些元素不需要有耐久性。同樣的道理，你可能不認為，自己的身分需要由組成你身體的各種細胞來定義。

　　這個推論看似合理，卻沒有那麼容易迴避此悖論，並且這個悖論是否有解，在現代看來也是不能斷定的。例如：假設朵莉並沒有把蒙莫朗西的舊器官丟棄，而是存放在深度凍結狀態。某天她想要有兩隻毛小孩的陪伴，所以決定把舊的蒙莫朗西重新組裝起來。在這樣的情況下，哪一隻貓才是蒙莫朗西？

　　你可能會覺得兩隻貓都是蒙莫朗西，但這個邏輯必須建立在同意器官能定義貓的身分，並認同這兩隻貓就是同一隻貓的前提。但直觀地看，這確實是一件不可思議的事。

4-3 無限飯店

無限飯店及它能容納多少客人的問題，最早是由德國數學家大衛・希爾伯特（David Hilbert）闡述。而這裡出現的版本，解決方案其實相當簡單，只是在意義上非常違反直觀。

為了容納無限多位不斷湧進的新客人，並確保他們每個人都不會住到已經有人住的房間，飯店老闆貝索・辛克萊必須做的就是，請目前的客人根據以下的方式移動房間：

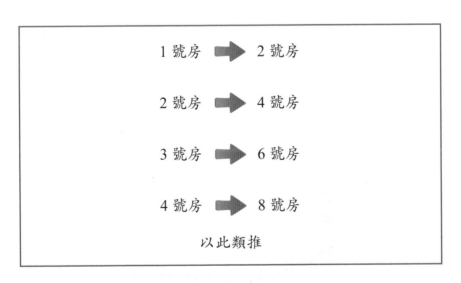

這樣就能空出無限個奇數號房間給新的客人。但只要他

們入住，飯店的每一個房間似乎就會再次客滿，不過就如同馬督察所指出，這並不代表沒有空間給新客人了。飯店老闆可以利用這個邏輯，重複這個過程，或某些調整作法，以容納更多新客人。

雖然這不算真正的矛盾，但的確有不合理的地方。像是如果有一半的客人現在離開飯店（或許是所有住在雙數號房間的客人），這時飯店就會有一半是空的，但仍然容納了無數的客人。

如果你覺得這個問題太容易解決了，試試看以下這個題目：

有無限數量的巴士抵達，而且每一輛巴士載著無限數量的客人，你作為飯店經理要如何容納這些所有的新客人，並保證他們最後不必與其他人共用房間？

4-4　芝諾與兩人三腳比賽

　　阿基里斯與烏龜，是芝諾有關運動的一個經典悖論，這論點顯示，如果空間或時間是可以無限切割的，那麼運動是不可能的事。舉例來說：如果你想從房間的一邊走到另一邊，在到達目的地之前，你必須先走到一半的距離，但你要先走到一半的一半距離，不然你無法到達一半的距離；同理，你也無法走到一半的一半的距離，因為你要先走到其中一半的距離，以此類推，無窮無盡。因此可以說你將永遠不會開始。

　　當然，常識和經驗告訴我們，人可以順利走向房間的另一邊；烏龜在 100 公尺賽跑中能被阿基里斯的衝刺追上，顯示芝諾的論證一定有出錯的關鍵。只是要明確指出哪裡出錯並不容易，最常見的方法，就是以現代數學微積分的概念解釋，一個無窮級數 $\frac{1}{2} + \frac{1}{4} + \frac{1}{8} + \frac{1}{16}$ +……會有一個有限的總和，也表示要穿越這些級數有一個有限的時間（距離與速度會決定所需的時間）。然而這樣的回答並不足以讓所有人接受，正如哲學家法

蘭西斯・莫爾克夫特（Francis Moorcraft）所指出，這個解答看起來幾乎沒有抓住芝諾悖論的重點。

　　我們已經知道，悖論中含有不符合現實世界的常理和特徵，這類會考慮到現實涵義的問題，正是芝諾推理出錯的地方。即便如此，這個問題距今已經困擾人們兩千多年了，要如何回答哲學家有關兩人三腳比賽的論述出錯之處，並沒有清楚的答案。

第 5 章　哲學界的經典難題

5-1 圖書管理員的困境

　　小博維圖書館總編目人雅莉珊卓・佩加蒙，在現實世界中遇到了一個悖論。這個悖論一開始是由英國哲學家伯特蘭・羅素（Bertrand Russell）所發現的。

　　她絞盡腦汁在處理的問題是：一套總目錄中，列出所有沒有包含自己資訊的目錄清單，這時是否應該包含當下自己本身的參考訊息。

　　這道難題卡住雅莉珊卓的關鍵在於，如果這個目錄沒有包含提到自己的參考訊息，那它就是一套不包含自身參考訊息的目錄（雅莉珊卓編寫的第二套目錄），當她決定如第一套總目錄一樣，在這份清單上再增加一筆「總目錄」，這時就應該列出自己的參考訊息。然而，如果第二套目錄確實編進自己的參考訊息，那它就不是一套不包含自己參考資訊的目錄了。一本收錄了所有不包含自己參考資訊的目錄，不應該包含自己的參考資訊。所以這讓她困住了，也使她遇到了真正的悖論。

這個悖論可以更正式地表達如下：

集合 A（數學概念，Set）為所有不包含自己為成員的集合，那由 A 組成的集合 B 是否該把自己包含為成員？如果不包含，那就應該；如果包含，那就不該。羅素的悖論相當直接明瞭，卻有很深遠的影響，顯示了在 20 世紀之交，大家對邏輯與數學的思考方式有些錯誤。

這個悖論有個有趣的插曲。這個悖論是在 1903 年曝光，當時德國哲學家戈特洛步・弗雷格（Gottlob Frege）花了約 30 年的時間在發展數學的基礎理論，而伯特蘭・羅素寄了一封概述這個悖論的信給弗雷格，可以誇張地說，伯特蘭・羅素的信件毀掉了弗雷格的數學計畫。

5-2　說謊者悖論

困住孟豪森的難題，是由西元前 4 世紀，米利都的古希臘哲學家歐布利德斯（Eubulides of Miletus）所提出來說謊者悖論，這裡有兩個版本。

難倒孟豪森的那句話「這句話不是真的」，被稱為強化的說謊者悖論。這句話的矛盾之處在：如果是假的，那它就是真的（因為它的真實聲明指出它是假的）；但如果是真的，那它就是假的（因為它的真實聲明指出它是假的）。另外，孟豪森認為他不能回答「非真也非假」，這個判斷是正確的，因為若非真也非假，就代表不是真的，而這正是回到這句話所宣稱的「這句話不是真的」；若判斷它是真的，又再次困在這個悖論之中。

如果孟豪森知道，並沒有普遍公認的方法可以解開這個悖論，也許會感到欣慰許多。目前最

常見的方法是主張這種說法並沒有太大的意義。如果這是正解，所有的悖論都迎刃而解了，因為這些說法沒有任何主張的內容（也就是說，沒有可以被判斷是真或假的聲明）。

但是，目前仍不知道這樣是否正確。法蘭西斯·莫爾克夫特有一個簡單扼要的例證可以說明這一點。想像你在人行道上撿到一張卡片，上面寫著：

> 卡片另一面的句子是對的。

然後另一面寫的是：

> 卡片另一面的句子是錯的。

這裡的矛盾之處在於，如果第一句話沒有意義，為什麼要翻面去讀另一面的句子？

5-3　聖彼得堡悖論

喬治・麥克萊倫為了參加遊戲，應該出價多少錢？這道問題的解答，其實是非常不直觀的，需要一步一步來解題。

首先第一個要確定的是這個遊戲的期望值，也就是玩家玩這個遊戲時，會贏的平均金額。用以下簡化的遊戲為例（見圖表 7-15），假設一個會導致兩種可能結果的遊戲，而且出現這兩種結果的可能性一樣。

圖表 7-15　簡化版遊戲預期回報推測表

	可能性	獎金	預期回報 （獎金乘以可能性）
結果 1	50%	$2,000	$1,000
結果 2	50%	$200	$100
遊戲價值			$1,100

這顯示了玩這個遊戲有 1,100 美元的遊戲價值，這個數據相當直觀，可以直接顯示兩個機會相等的結果最後可能獲得的平均獎金。這可以讓我們推測，假如有一位賭徒，付出 1,000 美元在玩這個遊戲，不用很多局，幾乎一定會發現自己賺錢了（如果你不相信，可以自己在家，投一枚正常硬幣

來嘗試）。

現在我們以同樣的計算方式來看看無限飯店的遊戲：

圖表 7-16　遊戲預期回報推測表

得到反面所需的次數（N）	N 的機率	預期獎金	回報（獎金乘以機率）
1	$\frac{1}{2}$	\$2	\$1
2	$\frac{1}{4}$	\$4	\$1
3	$\frac{1}{8}$	\$8	\$1
4	$\frac{1}{16}$	\$16	\$1
5	$\frac{1}{32}$	\$32	\$1
6	$\frac{1}{64}$	\$64	\$1
7	$\frac{1}{128}$	\$128	\$1
8	$\frac{1}{256}$	\$256	\$1
9	$\frac{1}{512}$	\$512	\$1
10	$\frac{1}{1,024}$	\$1,024	\$1
n→ 無限	$\frac{1}{2^n}$	$\$2^n$	\$1→ 無限
遊戲價值			無限

從簡化的遊戲範例（見圖表 7-15）可以得知，遊戲的期望值是所有可能結果預期回報的總和，再考慮到遊戲可能有無數次的可能結果（因為這個遊戲可能無限次地繼續下去），那麼預期回報就會是一個無限大的金額！

這顯示一個理性的賭徒應該會願意付出任何有限的金錢來玩這個遊戲，而沒有理性的賭徒卻有這麼大的意願，這就是為什麼這個結論看起來如此矛盾了。

馬督察向喬治‧麥克萊倫解釋說，這個悖論被稱為聖彼得堡悖論，而這個悖論在距今三百多年來，一直困擾著數學家與哲學家。馬督察推測這個悖論可能要用心理學的「規避風險心態」來解釋。事實上，雖然可能贏得龐大財富，但人們並不願意為了這微乎其微的機會，而賭上一大筆錢。他也指出，因為無限飯店有無數的客人，所以這個遊戲確實可能會讓某些客人變得非常有錢。

5-4 法院悖論

這是法院悖論的一種版本，這個悖論通常會讓人聯想到希臘詭辯學家普羅達哥拉斯（Protagoras）。不過一般不會認為這是一個真正定義上的悖論，並且它與古希臘的某些悖論比較起來，解答並不會太費神。

法院不應該判洛克黑文法學院勝訴，因為維納波和學院簽了一個合約，其中表明：只有在他打贏第一個官司時，才需要付學費，但是在過去他都沒打贏任何一場官司，所以這筆費用還不必付。

而普羅達哥拉斯認為，維納波贏了這個案子，代表他贏了第一場官司，因此他應該付學費，這個看法是正確的。假如維納波已經打贏第一個案子，但拒絕支付學費，這時學院再向維納波提出第二個訴訟，學院一定會勝訴。

不過，雖然普羅達哥拉斯想出了這個聰明計策來逼迫維納波付學費，但在現實中，若以這種方式進行的話，可能不會對學院有利。可能會有這種情況：法官可能會在維納波打贏法院官司之後，把訴訟費用判給敗訴的學院，在此情況下，法學院欠維納波的錢會比維納波欠法學院的多，因為維納波收到的部分費用，正是他現在必須付給學院的費用金額。

5-5　布里丹的屁股

馬督察認為他所概略描述的推論是錯的，這被稱為布里丹的屁股悖論，象徵人類是有自由意志，並且認定因果決定論是錯的。這也對「人們所有的行為，都是由之前原因所決定」此一觀點，提出了重大的挑戰。

情況似乎確實如馬督察所舉的例子，假如因果決定論是正確無誤的，一個人站在兩個一模一樣的食物中間，而且沒有任何因素會讓他傾向選擇其中一個，這會使他無法決定要靠近哪一個食物。

然而現實生活中如果真的有個人處在這種狀況下，他一定能夠做出選擇，這現象似乎也是正確的。因此我們可以說因果決定論的主張是錯的，也擺脫了這個悖論。

雖然這個論點很有說服力，但還是有值得爭論的空間。例如：在這樣的情況下，有人可能無法做出抉擇。用這個例子來看，勉為其難地接受非常違反直

覺的主張：某個人也許會餓死，而不是做出選擇。

當然，要主張與這種情況完全相反的主張（在現實生活中永遠不會發生做不出選擇的情況），也是可能發生且不會前後矛盾的，畢竟在我們的生活經驗中，處在這樣的情況時，總是會有某些因素可以做為決策的依據，因此這個講法似乎也是合理的。例如：人們多是右撇子而不是左撇子；光線穿過食物的某種特定方式。

因此儘管馬督察已經提出強有力的理由來反駁了因果決定論，卻無法斬釘截鐵地證明那是錯的，再加上之後有科學證明指出，自由意志可能是錯覺，而因果決定論可能是真的。美國人類意識科學家班哲明・利貝特（Benjamin Libet）的著作提到，在我們覺察到自己想要行動之前，我們的大腦就在無意識中促發了自願的行為。從此觀點來看，赫克特・豪斯的主張就可能是正確的，最後他不因企圖偷走純種陸龜而受到責罰，也是可能的。

第 6 章　從頭矛盾到底的悖論

6-1　紐康悖論

　　弗斯帝・瑞丁被要求玩的遊戲，根據的是 1960 年由美國物理學家威廉・紐康伯（William Newcomb）所設計的一個思想實驗。目前還沒有一個普遍公認的解答，直到今天，仍然是一個爭議不斷的主題。針對這個難題主要有持相反意見的兩種論點。

　　第一個論點指出，對瑞丁來說，只拿 B 盒子是顯而易見的抉擇，做出其他的抉擇或行為是可笑的，因為他知道並相信先知的預測是正確的，因此如果他只拿 B 盒子，就保證可以拿到 100 萬美元。但是，如果他同時拿了 A 盒子，B 盒子就會變成空的，而失去 100 萬美元（是他沒拿走兩個盒子，B 盒子裡面會有的錢）。

　　這似乎是一個完全合理的論點，但第二個論點也完全合理，這也造成這個難題沒有普遍公認答案的主因。

　　第二個論點認為，瑞丁很明顯應該同時拿走兩個盒子，因為在他做出選擇之前，先知早就做了預測，因此盒子裡的

金額已經固定了。這也代表他拿走一個或兩個盒子，對最後的金額完全沒有任何影響。如果瑞丁拿走兩個盒子，他至少會拿到 A 盒子中的 1 萬美元，無論 B 盒子是空的或是 100 萬美元，畢竟先知已經做了預測。如果 B 盒子是空的，即使他最後只拿走 B 盒子，它還是空的。

當然，爭論並沒有在這裡結束，雖然支持與反對這兩個觀點的說法還有很多，但這個困境並沒有明確的解決方案。多數哲學家們基於所謂的優勢原則（dominance principle），稍微偏好第二個論點。然而，第一個論點運用預期效用假設（expected utility hypothesis）的原則（是一種預估人投注偏好的複雜方式），支持者的陣仗也不小。

6-2　驚喜派對

克萊兒遇到了一個稱為逆向歸納（backward induction）的論證形式，通常會出現在沒有預期的考試或絞刑等故事情境中。

這題的第一個重點是，她不應該那麼自信地認為派對不會舉行。如果她確信派對不會發生，那她的父母若在這個星期內的任何一天安排派對，對預期不會舉辦派對的克萊兒來說，都是一場驚喜。

在這題中最值得探討也最有趣的關鍵在於，克萊兒的推理是否正確。從一方面來說，派對的驚喜與否顯然是一種主觀性的問題，如果有一場在五天內舉辦的派對，我們很難真正確認有人是否感到驚訝；從另一方面來說，要指出克萊兒的推理哪裡出錯也很困難。這個題目確實是多數人認為比較難解的哲學難題。

有一個可能的解答：主張逆向歸納的論述即使在一開始看似合理，但以此類推後似乎不怎麼管用。例如：麥克・克拉克指出，推理到星期三晚上時，這個論述就不那麼合理了，因為真的到那天，可能會因在星期四辦派對而感到驚

訝。在星期三晚上時，可能會設想：也許驚喜派對的承諾不會在今天（星期三）實現，這也代表派對將會發生在星期四或星期五，在這種情形下，無法確定派對一定會在星期四舉行，因為也可能發生在星期五（只是那就不會是意外驚喜了），這也代表如果派對在星期四舉辦，那就會是一個驚喜。

一旦認同了這一論點，那麼驚喜派對會如期舉辦是極有可能的，而辦驚喜派對的日期就會是距推理日最早的那天，比如：星期二晚上還沒辦派對，在星期三舉辦就是驚喜派對。

6-3 彩券悖論

彩券悖論有一個簡單的解答：不是我們相信某一張特定的彩券不會中獎，而是我們相信它「極可能」不會中獎。這說法化解了這個悖論，也應證了當我們在看彩券開獎時，我們抱持著「某一張特定的彩券沒有中獎」的想法。如果這個推理正確的，那艾力克斯‧吉本宣稱他不相信他的彩券會中獎，可以推測他不夠坦白，事實上，他只是認為非常不可能中獎而已。

不過這樣解題會遇到個問題，試著想想看這樣的情境：你打開電視但發現電視沒有畫面，你轉台，一樣沒有畫面。一直轉台，直到你把所有的主要頻道都看過了，還是沒有看到畫面。你推測可能是電視或有線網路電視台有問題，但你不相信所有的節目竟然同時停止轉播，這時你的不相信似乎是合理的，這只是一個理論上的可能性。用這個例子帶回彩券悖論，確實，一張特定的彩券可能有比千萬分之一更高的機會中獎。

當然，這個例子的關鍵是，認為電視並未停止轉播是合理的，網路極不可能全部停止轉播。不過這也並不是唯一的合理想法，如果你認為停止轉播是因為電視機壞掉了，你忽

略了網路已經停止轉播的可能性。如果電視例子的推論是正確的,那麼彩券悖論也一定適用於這個想法:沒有一張彩券會中獎,但這又再次回到這個悖論本身了。

6-4 睡美人問題

睡美人問題是機率理論中一個相當複雜的問題。

針對這題最直覺性的答案，也許是認為硬幣正面朝上的機率為 50：50，因此，當睡美人醒來，她唯一已知的是，已經丟了一次公平硬幣，而這枚硬幣不是正面就是反面。而她所在的處境，並不會讓她得到更多有關硬幣機率的新資訊，在這種情況下，她應該會認為硬幣正面朝上的機率是 $\frac{1}{2}$。

不過，事情並不是想像的那樣簡單，在這題中有更複雜的情況，因此睡美人應該要推測正面朝上的機率為 $\frac{1}{3}$。假如這個實驗已經做了 1,000 次（丟 1,000 次硬幣），因為硬幣是完全正常的，就會出現 500 次正面以及 500 次反面。然而推理關鍵是，從睡美人的角度來看，當硬幣為反面朝上時，她醒來的頻率是正面朝上時的兩倍（見圖表 7-17）。

圖表 7-17　進行 1,000 次睡美人實驗

硬幣落地	次數	星期一醒來	星期二醒來	清醒時間總次數
正面	500	500		500
反面	500	500	500	1,000

這顯示，如果這個實驗做了 1,000 次，睡美人會在正面朝上丟了 500 次之後醒來，相反地，若硬幣丟到反面，要丟 1,000 次睡美人才會醒來。這代表她應該預估，硬幣正面朝上的機率是 $\frac{1}{3}$。

儘管多數人認為正解似乎是「$\frac{1}{3}$」，但關於這個問題目前並沒有普遍公認的正確答案。

如果你想進一步思考這道難題，可以試著思考以下的
狀況：

如果硬幣的反面朝上，睡美人不是連續 2 天被叫醒，而是連續
499 天被叫醒。當在她醒來時，她應該認為硬幣正面朝上的機率
是多少？

快問快答

第 1 章

- 第一步：先裝滿 5 公升的容器，然後用它裝滿 3 公升的容器，這樣 5 公升的容器裡面會剩下 2 公升。

- 第二步：把 3 公升容器中的水倒光，然後將在 5 公升容器裡的 2 公升倒進去。

- 第三步：把 5 公升容器裝滿，接著用它來裝滿 3 公升的容器（這個容器裡已經有 2 公升的水了）。這樣在 5 公升容器中就剩下 4 公升水了。

2

80 分鐘是 1 小時 20 分鐘。

3

小兒子跳上的是哥哥的馬。

4

瑞秋不可能達到整體行程每小時平均 95 公里。如果她回程時開很快，也只是讓全程的平均速度加倍。她已經花了足夠的時間，所以任何額外的時間都會讓她的平均速度低於每小時 95 公里。

第 2 章

　　使用代數可以解開這個題目。58 隻眼睛表示總共有 29 隻動物。如果 *x* 等於大象的數量，那 29-*x*（動物總數減去大象數量）就等於鴯鶓的數量。

4*x* + 2(29-*x*) = 84	4*x*，因為每頭大象有四條腿 2(29-*x*)，因為每隻鴯鶓有兩條腿 所以總共有 84 條腿
4*x* + 58 - 2*x* = 84	去掉括號（將 29 和 - *x* 乘以 2）
2*x* = 26	從 4*x* 減掉 2*x*（左側） 然後從兩側減掉 58
x = 13	兩邊除以 2，得到的就是大象的數量

　　因此，有 13 頭大象，鴯鶓就有 16 隻（共 29 隻動物減去 13 頭大象）。

6

碗在 1 分鐘前達半滿的狀態。

7

有 3 隻天鵝。

8

這兩個男孩是三胞胎中的其中兩個。

第 3 章

可以問任何一個守衛：「假如我問另外一位守衛哪一道門後面是金罐，他會告訴我什麼？」不管問的是哪位守衛、他如何回答，金罐都會在另一道門後面。

- 可能性一：如果你問說實話的守衛，他就會如實地告訴你說謊守衛會說的話，那你就會知道不是那道門。

- 可能性二：如果你問說謊的守衛，他會說假話，因此他不會真實說出老實守衛會說的話，那你就可以知道不是那道門。

10

一共有 40,320 種排列書籍的方式。

選第一本書時有 8 種選擇；第二本書有 7 種選擇；

第三本書有 6 種選擇，以此類推，直到最後一本書：

$$8 \times 7 \times 6 \times 5 \times 4 \times 3 \times 2 \times 1 = 40,320$$

第 4 章

32 名選手參加比賽。

回合	總比賽場次	全部選手數
決賽	1	2
準決賽	(1+2) = 3	4
八強賽	(1+2+4) = 7	8
第二輪	(1+2+4+8) = 15	16
第一輪	(1+2+4+8+16) = 31	32

12

　　這個人很矮，沒有辦法按超過 8 樓的電梯按鈕，除非那天下雨，他就可以用雨傘敲中 10 樓的按鈕。

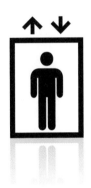

第 5 章

13

現在是早上 7：00。

你知道時鐘在凌晨 2：00 時是正確的，然後走到早上 8：24 分就停了。因此我們可以知道，在時鐘停止之前共走了 6 小時 24 分鐘，也就是 384 分鐘。

在時鐘壞掉的期間，每 96 分鐘代表實際時間的 1 小時，因為這個時鐘每小時會多走 36 分鐘。

用除法 386 ÷ 96 可以得知這段時間共 4 小時，表示時鐘在早上 6：00 停止不動。所以現在是早上 7：00。

14

有 3 名士兵同時失去這些器官。

　　全部傷的總和是 153 個。如果全部 50 個士兵都同時受了 3 種傷，就會有 3 種傷沒算到。因此，這 50 個人之中，有 3 個士兵一定受了 4 種傷。

第 6 章

15

這兩個孩子一定都在說謊。

如果只有一個人說謊，那他們兩人就會是同一個性別，但題目告訴我們坐在長板凳上的是一個男孩和一個女孩。

因為兩人都在說謊，所以我們可以知道金髮的是男孩，而棕髮是女孩。

16

農夫第一趟先把雞帶過去，第二趟再回來帶狐狸。* 當他把狐狸帶過去之後，回程時把雞一起帶回來。先把

* 第二趟先帶穀物也可以，是同樣的邏輯。

雞留在岸邊，第三趟先把穀物帶過去，最後第四趟再回來把雞帶走。在任何時間，雞都沒有和穀物單獨在一起，狐狸也沒有與雞單獨在一起（這對雞與穀物來說，都是很大的解脫）。

17

有 7 個人參加家庭聚會：2 個女孩和 1 個男孩；他們的父母親，以及他們父親的父母。

18

不，死人不能結婚。

19

　　在秤上這樣放砝碼：在第一組中拿 1 個砝碼，在第二組中拿 2 個砝碼，在第三組中拿 3 個，以此類推。如此一來，如果比預期的總重量多出 1 公斤，就可以知道錯的是在第一組砝碼中；如果多出 2 公斤，那就是第二組有錯，以此類推。

MEMO

愛悅讀 010　愛悅讀系列 010

愛因斯坦的經典謎題

破解科學和哲學界最燒腦的 48 道難解之謎【暢銷歐美 10 年珍藏版】

Einstein's Riddle: Riddles, paradoxes and conundrums to stretch your mind

作　　　　者	傑瑞米．史坦葛倫（Jeremy Stangroom）	
譯　　　　者	林麗雪	
封 面 設 計	張天薪	
內 文 排 版	黃雅芬	
責 任 編 輯	黃韻璇	
行 銷 企 劃	陳豫萱	
出版二部總編輯	林俊安	

出　　版　　者	采實文化事業股份有限公司
業 務 發 行	張世明・林踏欣・林坤蓉・王貞玉
國 際 版 權	王俐雯・林冠妤
印 務 採 購	曾玉霞
會 計 行 政	王雅蕙・李韶婉・簡佩鈺
法 律 顧 問	第一國際法律事務所　余淑杏律師
電 子 信 箱	acme@acmebook.com.tw
采 實 官 網	www.acmebook.com.tw
采 實 臉 書	www.facebook.com/acmebook01

I　S　B　N	978-986-507-710-5
定　　　　價	350 元
初 版 一 刷	2022 年 3 月
劃 撥 帳 號	50148859
劃 撥 戶 名	采實文化事業股份有限公司
	104 台北市中山區南京東路二段 95 號 9 樓
	電話：(02)2511-9798　傳真：(02)2571-3298

國家圖書館出版品預行編目資料

愛因斯坦的經典謎題：破解科學和哲學界最燒腦的 48 道難解之謎【暢銷歐
美 10 年珍藏版】/ 傑瑞米．史坦葛倫 (Jeremy Stangroom) 著；林麗雪譯 .--
初版 .-- 台北市：采實文化事業股份有限公司, 2022.03
192 面；14.8×21 公分 .--（愛悅讀系列；10）

譯自：Einstein's riddle : riddles, paradoxes, and conundrums to stretch your mind

ISBN 978-986-507-710-5（平裝）

1. CST: 謎語　2. CST: 悖論

997.4　　　　　　　　　　　　　　　　　　　　　　　111000049

愛悦讀

VOLUNTARY READING

愛悦讀

VOLUNTARY READING

愛悦讀

VOLUNTARYREADING